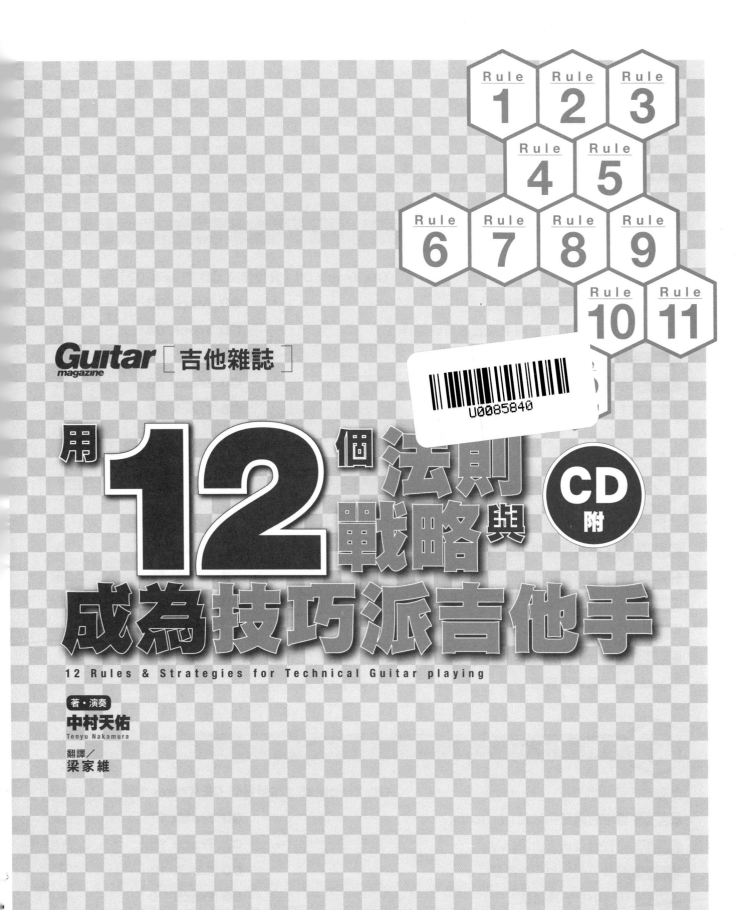

Rule 1　Rule 2　Rule 3
Rule 4　Rule 5
Rule 6　Rule 7　Rule 8　Rule 9
Rule 10　Rule 11

Guitar magazine [吉他雜誌]

U0085840

用 **12** 個法則戰略與 CD附

成為技巧派吉他手

12 Rules & Strategies for Technical Guitar playing

著・演奏
中村天佑
Tenyu Nakamura

翻譯／
梁家維

overtop music 典絃音樂文化國際事業有限公司　Rittor Music Mook

用**12**個法則與戰略 成為技巧派吉他手

contents

Rule 1 法則｜1 穩定的交替撥弦法

法則1的課題曲 ･････････ **CD Track 01（背景音樂 CD Track 02）**･････ 08

戰略1 尋求向下撥弦的穩定化 ････････ **CD Track 03** ･････ 12

戰略2 分析向下撥弦＆向上撥弦的基礎動作 ･･ **CD Track 04** ･････ 13

戰略3 用空刷來保持節奏與動作間的平衡 ･･ **CD Track 05** ･････ 14

戰略4 不規則節拍的撥弦對策 ･･････ **CD Track 06** ･････ 15

戰略5 上行／下行時的撥弦攻略 ･･････ **CD Track 07** ･････ 16

Rule 2 法則｜2 毫無多餘動作的左手運指法則

法則2的課題曲 ･････････ **CD Track 08（背景音樂 CD Track 09）**･････ 18

戰略1 為了順暢地按出和弦 ･･････ **CD Track 10** ･････ 23

戰略2 正確地移動把位 ･･････ **CD Track 11** ･････ 24

戰略3 讓各指獨立動作 ･･････ **CD Track 12** ･････ 25

戰略4 將樂句用槌弦連接 ･･････ **CD Track 13** ･････ 26

戰略5 依場合變換握琴方式 ･･････ **CD Track 14** ･････ 27

◎column 1：筆者與吉他 ････････････ 28

Rule 3 法則｜3 激烈弦移的攻略法則

法則3的課題曲 ･････････ **CD Track 15（背景音樂 CD Track 16）**･･･ 30

戰略1 穩定的跳弦撥弦法(Skipping) ･･･････ **CD Track 17** ･････ 35

戰略2 交替撥弦法上的跳弦 ･･････ **CD Track 18** ･････ 36

戰略3 混於一般樂句中的跳弦 ･･････ **CD Track 19** ･････ 37

戰略4 活用中指的跳弦法 ･･････ **CD Track 20** ･････ 38

戰略5 活用跳弦法的常見樂句 ･･････ **CD Track 21** ･････ 39

◎column 2：有關彈片 (Pick) ････････････ 40

Rule 4 法則 | 4 將擴張型樂句彈得淋漓盡致的法則

法則4的課題曲	CD Track 22（背景音樂 CD Track 23）	42
戰略1 拓展左手手指延展性的基礎練習	CD Track 24	46
戰略2 強化手指的延展性	CD Track 25	47
戰略3 跨把位時的無名指&小指強化	CD Track 26	48
戰略4 這種擴指真的有其必要嗎？	CD Track 27	49
戰略5 中村流擴指訓練	CD Track 28	50

Rule 5 法則 | 5 運用小技巧來增添表情的法則

法則5的課題曲	CD Track 29（背景音樂 CD Track 30）	52
戰略1 活用推弦(Choking)	CD Track 31	55
戰略2 活用顫音(Vibrato)	CD Track 32	56
戰略3 為撥弦力道加上強弱	CD Track 33	57
戰略4 泛音(Harmonics)的活用	CD Track 34	58
戰略5 搖桿＆悶音的活用	CD Track 35	59
◎column 3：所謂有助於技巧派演奏的弦組是指？		60

Rule 6 法則 | 6 實現能更高速彈奏的法則

法則6的課題曲	CD Track 36（背景音樂 CD Track 37）	62
戰略1 經濟型撥弦法(Economic Picking)的活用～1	CD Track 38	65
戰略2 經濟型撥弦法(Economic Picking)的活用～2	CD Track 39	66
戰略3 因地制宜地運用經濟型撥弦法(Economic Picking)與交替撥弦法(Alternative Picking) CD Track 40		67
戰略4 以"無撥弦"來增加速度	CD Track 41	68
戰略5 "聽起來"很快的特殊技巧	CD Track 42	69
◎column 4：了解琴頸的狀況！		70

Rule 7 | **法則 | 7** 順暢的掃弦 (Sweeping) 法則

法則7的課題曲 · · · · · · · · · · **CD Track 43** (背景音樂 **CD Track 44**) · · · · 72

戰略**1** 3～4條弦的掃弦 · · · · · · · · · · · · · · · · · · · **CD Track 45** · · · · · · · 75

戰略**2** 5～6條弦的掃弦 · · · · · · · · · · · · · · · · · · · **CD Track 46** · · · · · · · 76

戰略**3** 運用關節按弦(封閉指型)的掃弦 · · · · · · · · **CD Track 47** · · · · · · · 77

戰略**4** 掃弦與開頭的撥弦之間的關係 · · · · · · · · · **CD Track 48** · · · · · · · 78

戰略**5** 積極地使用左手小技巧 · · · · · · · · · · · · · · **CD Track 49** · · · · · · · 79

Rule 8 | **法則 | 8** 將點弦 (Tapping) 運用自如的法則

法則8的課題曲 · · · · · · · · · · **CD Track 50** (背景音樂 **CD Track 51**) · · · · 82

戰略**1** 認識點弦的基礎動作 · · · · · · · · · · · · · · · · **CD Track 52** · · · · · · · 86

戰略**2** 用無名指來點弦 · · · · · · · · · · · · · · · · · · · **CD Track 53** · · · · · · · 87

戰略**3** 加入小技巧的點弦 · · · · · · · · · · · · · · · · · · **CD Track 54** · · · · · · · 88

戰略**4** 用點弦法來彈奏和弦 · · · · · · · · · · · · · · · · **CD Track 55** · · · · · · · 89

戰略**5** 在速彈中穿插點弦 · · · · · · · · · · · · · · · · · · **CD Track 56** · · · · · · · 90

Rule 9 | **法則 | 9** 流暢的連奏 (Legato) 法則

法則9的課題曲 · · · · · · · · · · **CD Track 57** (背景音樂 **CD Track 58**) · · · · 92

戰略**1** 滑順連奏的基礎 · · · · · · · · · · · · · · · · · · · **CD Track 59** · · · · · · · 96

戰略**2** 在連奏中加入重音 · · · · · · · · · · · · · · · · · · **CD Track 60** · · · · · · · 97

戰略**3** 在無撥弦的狀態下連奏 · · · · · · · · · · · · · · **CD Track 61** · · · · · · · 98

戰略**4** 在半悶音的狀態下連奏 · · · · · · · · · · · · · · **CD Track 62** · · · · · · · 99

戰略**5** 中村流左手鍛鍊法 · · · · · · · · · · · · · · · · · · **CD Track 63** · · · · · · · 100

Rule 10 法則 10 加入其他手指一起彈奏的法則

法則10的課題曲 · · · · · · · · · · · · **CD Track 64** (背景音樂 **CD Track 65**) · · · · 102

戰略 1 Pick＋中指的Chicken Picking · · · · · · · · **CD Track 66** · · · · · · 106

戰略 2 將無名指也納入撥弦中 · · · · · · · · **CD Track 67** · · · · · · 107

戰略 3 用三指法的演奏 · · · · · · · · **CD Track 68** · · · · · · 108

戰略 4 加入斑鳩琴(Banjo)風的彈奏方法 · · · · · · **CD Track 69** · · · · · · 109

戰略 5 認識指彈(Finger Picking)名人 · · · · · · · · · · · · · · · · · · 110

Rule 11 法則 11 做出原創樂句的法則

法則11的課題曲 · · · · · · · · **CD Track 70** (背景音樂 **CD Track 71**) · · · · 112

戰略 1 改變用音的拍點或和弦 · 116

戰略 2 適切地運用調式音階(Mode Scale) · · · · · · · · · · · · · · · · 117

戰略 3 隨意地彈奏！ · 118

戰略 4 設立概念 · 119

戰略 5 別害怕轉變想法 · 120

Rule 12 法則 12 不讓技巧派吉他僅只是技能展現的法則

法則12的課題曲 · · · · · · · · **CD Track 72** (背景音樂 **CD Track 73**) · · · · 122

最終戰略 認識專業吉他的精髓 · 126

吉他學習地圖 · 127

本書的活用法

文：編輯部

挑戰各法則的"課題曲"！

12個法則都設計了課題曲。
請先挑戰看看
雖說從哪一個法則開始都沒關係，不過，可以的話，建議從法則1開始。

自我檢視是否能完美地完奏課題曲！

在課題曲中有其各自需要檢視的重點。
是否能將其完美地完奏呢？請嚴格地檢視自己。

以彈不好的地方做為重點的"戰略"，進行集中練習！

將彈不好的部份擬為戰略重點，進行細微的檢視。
努力分析＆練習，就必能克服自己彈奏的死角！

在實行戰略後，再一次地嘗試課題曲！

經由戰略提升實力後，再次挑戰課題曲吧！

能完美地完奏的話就前往下一個法則吧！

若能克服這些難以處理的彈奏要點，
也能完美地完奏課題曲的話，就去挑戰下一個法則吧！

12 Rules & Strategies for Technical Guitar playing

法則 1

穩定的交替撥弦法

一開始要進行的法則並未涉及吉他技巧（Technical・Guitar）面
而是對彈奏吉他整體而言至為重要的"交替撥弦法（Alternate Picking）"。
雖然只是單純地用Pick重覆下、上（or 上、下）撥奏琴弦的演奏方式
為了要透徹地學會它，最好結合各項決勝要領
並聚焦在這些技巧上來做訓練。
就算已會到一定程度了也別掉以輕心，希望你能確實地學習並吸收。

法則 1 課題曲

穩定的交替撥弦法

左手的難易度 　右手的難易度

TG 靈活運用Pick的攻略第一步

以簡單的8 Beat為基礎的重搖滾(Hard Rock)風課題曲。琴橋悶音(Bridge Mute)的悶與放,強調高音聲部時右手動作的切換、分配,以及做出穩定向前的律動(Groove)都是很重要的。第16小節開始的旋律的8分音符以下撥來彈奏。這段旋律較適合刻意只用下撥來彈,藉以削弱使用交替撥弦所帶來的機械感。而在鼓組轉為Half Tempo的第33小節後,請以交替撥弦來彈奏這段8分音符旋律。要在休止符處確實地做出空刷,以免節奏弄亂了。

Check Point

☐ 只用下撥就能確實地彈出強力和弦 (Power Chord)⋯⋯⋯⋯⋯ ➡ 做不到的話,前往P.12的戰略1

☐ 能夠穩定地進行交替撥弦 ⋯⋯⋯⋯⋯⋯⋯⋯⋯⋯⋯⋯ ➡ 做不到的話,前往P.13的戰略2

☐ 運用空刷來保持節奏的穩定 ⋯⋯⋯⋯⋯⋯⋯⋯⋯⋯⋯ ➡ 做不到的話,前往P.14的戰略3

☐ 彈奏不規則節拍樂句也能以交替撥弦應對 ⋯⋯⋯⋯⋯ ➡ 做不到的話,前往P.15的戰略4

☐ 能以交替撥弦彈奏跨弦的樂句 ⋯⋯⋯⋯⋯⋯⋯⋯⋯⋯ ➡ 做不到的話,前往P.16的戰略5

➡ **全部都能完美地彈出來的話,前往P.17的法則2 !!**

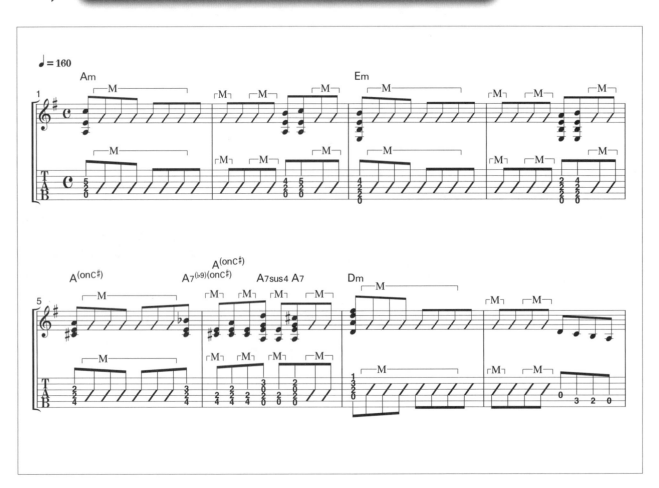

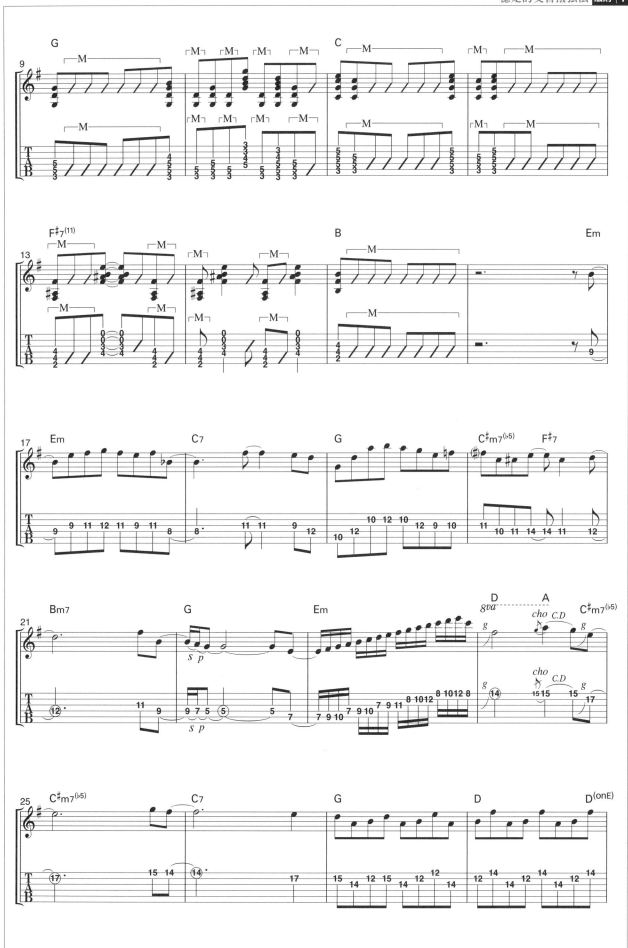

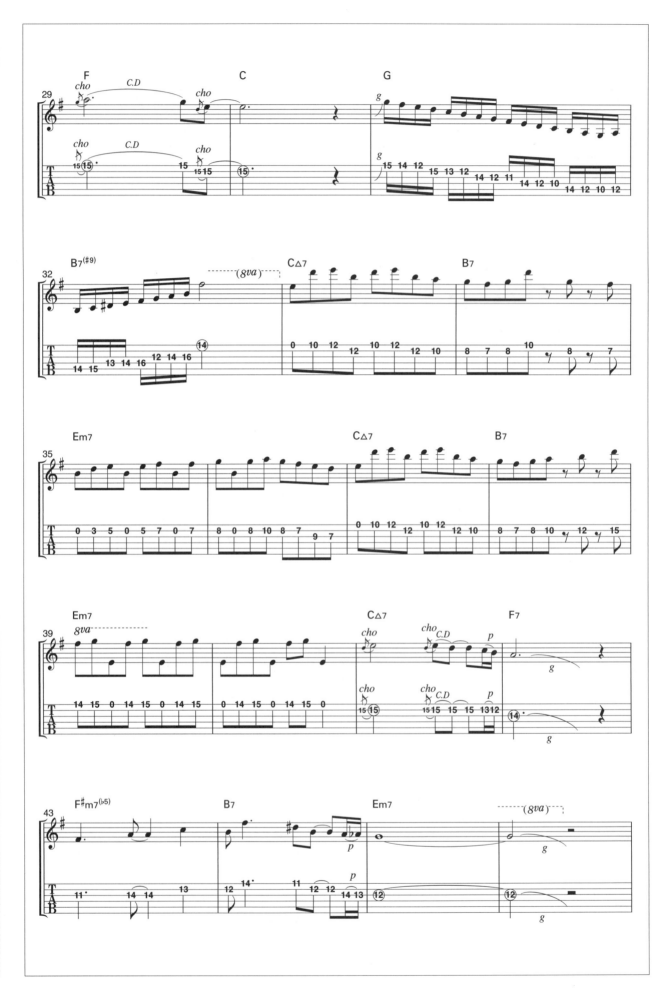

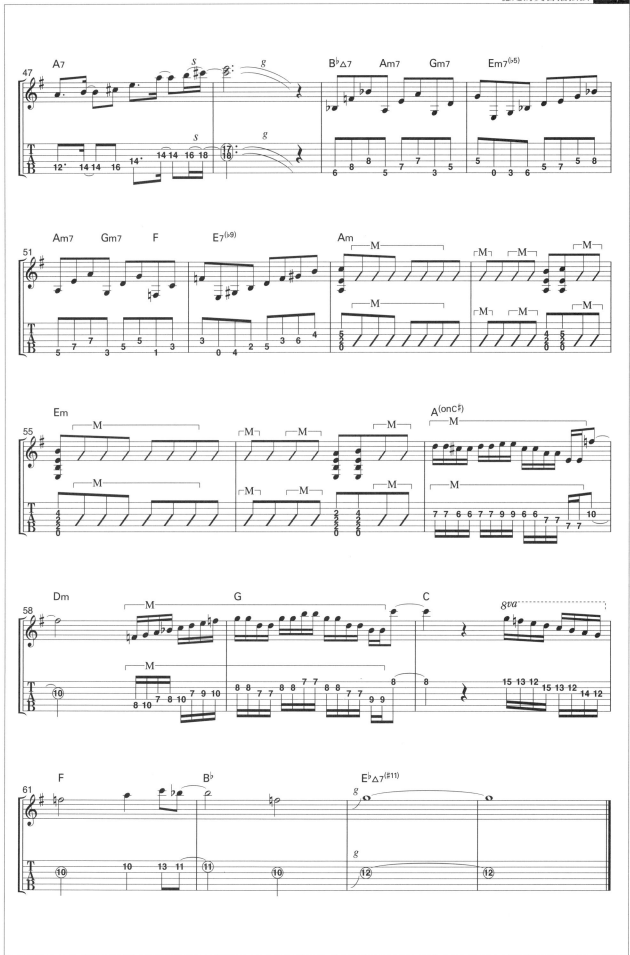

戰略 1 尋求向下撥弦的穩定化

| CD Track 03 | EX-01 0:00~ | EX-02 0:14~ | 課題曲上面的… 第1小節~ CD Time 0:04~ | 目的 基本中的基本，目標是能夠完全地處理向下撥弦 |

⊙ 弦與Pick平行接觸，基本上都以手腕的擺動來彈奏

使用 Pick 彈吉他時，依樂風的不同，最頻仍出現的彈法就是 "交替撥弦法" 了。

這是使用 Pick 下上反覆地彈奏琴弦的技巧，為了完全掌握它，首先要把焦點限定在 "向下撥弦" 的部份，就讓我們來攻略它吧！

"向下撥弦" 指的是：Pick 是從低音弦這側開始往下撥，朝高音弦側移動 Pick。雖然希望 Pick 與弦接觸時是平行的，在仍不知道動作是否正確的狀況下，請試著將弦與 Pick 以緊密貼合的方式來彈看看【照片】。一但建立了不假思索都能以這樣的方式來彈奏的感覺後，就可以讓樂音確實地發聲了。

基本上，手的擺動方式是：讓手腕自然地擺動就可以了！但在不使用琴橋悶音，緊接著需一次撥動許多條弦的強力和弦及一般和弦時，光靠手腕的擺幅可能就不行了。這時，就要試著用手肘與手腕的擺動來解決【圖】。一開始，請在穩定的節奏上進行連續向下撥弦的練習。

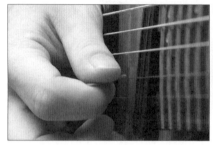
照片● 弦與 Pick 以緊密的貼合方式進行撥弦的話，就能感覺到 Pick 與弦是平行的。

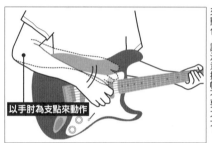
以手肘為支點來動作
圖● 在彈奏強力和弦等包含數條弦的撥弦狀況時，以手肘為支點來動作。請注意擺幅不要太大。

EXERCISE 1 鍛鍊琴橋悶音與向下撥弦的練習

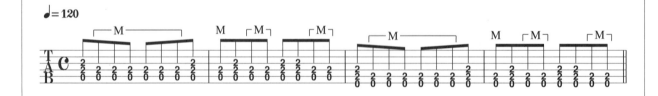

進行琴橋悶音與開放音的切換時，要隨時注意讓自己右手的悶、放聲響依心裡所想，在正確的時間點上發出。

EXERCISE 2 集中在右手的訓練

♩=120

不要被運指所侷限，將注意力集中於右手撥弦的節奏穩定吧！

分析向下撥弦&向上撥弦的基礎動作

讓向下與向上撥弦無差異是非常重要的

學會了向下撥弦的話，接著就來解析一下吉他彈奏法中最常用到的"交替撥弦"。這是將與先前向下撥弦相反的"向上撥弦"合併進行反覆的彈奏法。

首先，觸弦的方式依然與下撥一樣，重點是儘量讓Pick與琴弦平行。而其練習方式也與下撥時相同，先讓Pick與弦緊密貼合，再練習抓到平行撥弦感【照片】。沒問題後，再在同一條弦上多進行幾次（左手不用按任何地方，或隨興地按在某一格都OK）下撥與上撥的交替練習。這便是練好交替撥弦的最最基本。手的動作方式與下撥相同，以手腕為軸心來進行。穩定的交替撥弦不只是動作要穩，音量／音質也不能有差異【圖】。不要被動作所侷限，把注意力集中在聲音的穩定上，並請挑戰以下的訓練。Pick會勾到弦（卡到）的人，請放鬆手腕。目標是練到能下意識地就彈出流暢穩定的下撥&上撥交替動作。

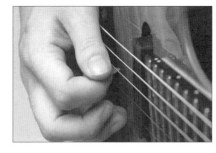

照片●與下撥時相同，在這個角度下做撥弦，以養成平行觸弦的感覺。

圖●這樣的下撥&上撥，音量／音質都不平均，是NG的例子。

EXERCISE 1 交替撥弦的超基礎練習

♩= 120

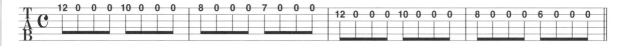

儘量不要讓下撥與上撥的音量與音色有差異。

EXERCISE 2 結合了弦移的交替撥弦

♩= 120

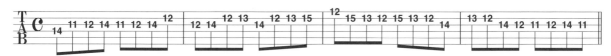

結合了弦移的交替撥弦。這樣應該就能體會往高音弦移動時，下撥或上撥的困難度是不同的吧？

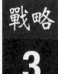

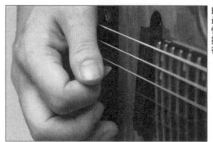

戰略 3 用空刷來保持節奏與動作間的平衡

| CD Track 05 | EX-01 0:00~ | EX-02 0:14~ | 課題曲上面的… 第34小節~ CD Time 0:53~ | 目的 能一邊保持交替撥弦的動作 且熟練地使用空刷 |

🔄 維持交替撥弦動作且不撥到弦的 "空刷" 奧義

交替撥弦是下撥與上撥反覆進行的固定連續動作。也就是說，固定的動作＝有著容易使節奏穩定的特性。對於老是會在長音與細碎音符組合而成的樂句，以及快速交替撥弦中挾雜休止符的樂句中無法維持節奏穩定的人，藉由掌握這裡所介紹的戰略 "空刷"，就可以得到戲劇化的改善。

空刷指的是一邊保持交替撥弦但 "不撥到弦" 的動作【圖】，交替撥弦的特徵是：一方面不停止固定的動作以保持節奏穩定，一方面又能對應摻雜於樂句中的休止符或長音的技巧。動作上，一般是使用手腕的擺動來做交替撥弦，不需撥出聲音的拍點則藉由改變 Pick 的行進軌道以避免觸弦【照片】。但過於在意 "不要碰到" 這件事時，動作就會變得不自然而導致節奏混亂，因此，做到臨界於 "幾乎碰到但沒碰到" 的感覺是最好的。剛開始時就算 Pick 會擦到弦也算 OK，請依，①維持交替撥弦動作為第一要務，②掌握住空刷時不會碰到弦的間距，的順序來攻略吧！

⊓ = 下撥
V = 上撥

不需要撥弦的休止符拍點，也要做出下撥的空刷動作以維持節奏的穩定。

圖●一面保持著交替撥弦，不需撥到的拍點就用空刷。

照片●上撥時空刷瞬間的間距圖。不斷地練習是掌握這個感覺的最快捷徑。

EXERCISE 1 為了學會空刷的基礎練習

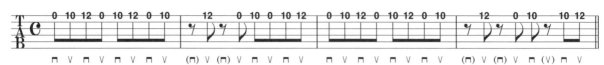

不彈到弦的 "空刷"，右手要保持交替撥弦的動作。

EXERCISE 2 空刷時的動作濃縮練習

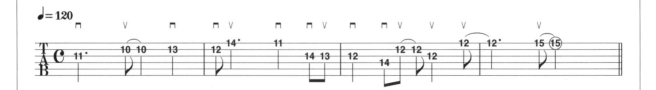

先不要做出與交替撥弦時一樣的振幅，習慣後再調快拍速，試著讓空刷部份的振幅變小。

不規則節拍的撥弦對策

CD Track 06	EX-01 0:00~	課題曲上面的…	目	克服交替撥弦不好彈奏的樂句
	EX-02 0:14~	第27小節~ CD Time 0:44~	的	並對撥弦進行考察

克服交替撥弦不好彈奏的樂句的要點

為了要實現穩定的交替撥弦，對任何樂句都要有能確實地進行流暢撥弦是很重要的事，但就人的動作慣性與吉他的結構而言，卻會出現用交替撥弦較難駕馭的句型。例如第 4 弦下撥→第 3 弦上撥的動作可能還算好彈，反過來會變怎樣呢？試試第 3 弦下撥→第 4 弦上撥的動作，就多少會有多餘動作的產生【圖】。因為不喜歡面對這樣的樂句就避而不彈，終究是無法讓交替撥弦發揮至極致之境，在樂句的表現上也就會有所受限。

要攻略、突破這些盲點，在調整手腕擺幅的同時，手腕的位置也要隨之變化。例如第 3 弦下撥→第 4 弦上撥時，若將手腕的位置放在彈奏第 3 弦的位置上，將致使上撥第 4 弦時手腕位置變遠，也增加了彈奏的難度。有鑑於此，遇到這種交替撥弦需跨弦時，要預先把手腕的位置放在易於彈奏第 4 弦的地方，就不會感覺到那麼難彈了。儘管如此，怎樣的撥弦動作會變好彈或難彈每個人的感受不一，請找出自己認為最好彈的位置就OK ！

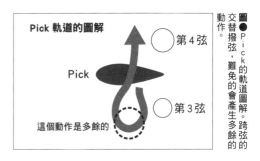

Pick 軌道的圖解

第 4 弦

Pick

第 3 弦

這個動作是多餘的

圖●Pick的軌道圖解。跨弦的交替撥弦，難免的會產生多餘的動作。

EXERCISE 1 確認一下拿手的撥彈法吧

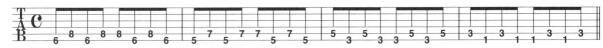

♩= 120

除了練習從下撥開始的句型之外，也彈看看由上撥開始的交替撥弦吧！

EXERCISE 2 習慣不規則的樂句

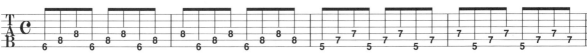

♩= 120

3 個音一音組的不規則節拍感樂句練習，腳一邊踩著 4 分音符，確實地做出交替撥弦。

戰略 5 上行／下行時的撥弦攻略

▶ 無礙地在多條弦上使用交替撥弦戰略

　　『穩定的交替撥弦法』的最後戰略是，掌控至今所出現的技術總合。快速彈奏常出現上行／下行彈到底的樂句。這邊，除了必須確實地執行持續交替撥弦，也必須用戰略 3 來面對不順手的撥弦動作。而在彈奏高音弦時，低音弦部的消音（Mute）由右手進行。關於不發聲弦的消音動作，最好能由右手小指側面靠在琴橋上來完成【照片】。此時，不要因為太在意消音而致使 Pick 與弦的接觸不平行或節奏亂掉。好好地讓手腕的轉動／移動到最好彈的位置上。還有，右手 Picking 與左手運指的時間點契合是最重要的。

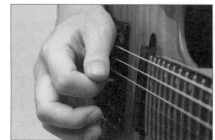

照片●低音弦用琴橋悶音讓不發聲的弦乖乖地安靜下來，手腕的擺動要很柔軟地進行。

　　EXERCISE 1 是從第 6 弦開始往上行方向跑的句型以及從第 1 弦開始往下行方向跑的句型。剛開始請從很慢的拍速練習。再來，EXERCISE 2 是琴橋悶音的控制練習。因為抑制了不需要的聲響，樂音聽起來自然就有很緊實的感覺。

EXERCISE 1 掌握住按弦與撥弦的時間點吧

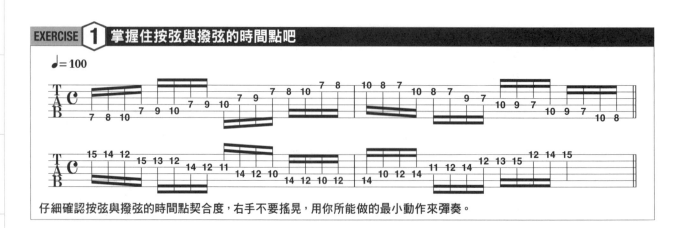

仔細確認按弦與撥弦的時間點契合度，右手不要搖晃，用你所能做的最小動作來彈奏。

EXERCISE 2 維持聲音的顆粒，保持樂音氣勢的練習譜例

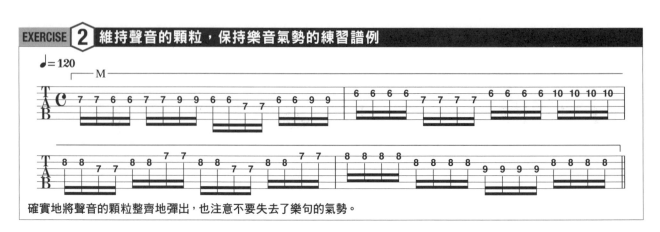

確實地將聲音的顆粒整齊地彈出，也注意不要失去了樂句的氣勢。

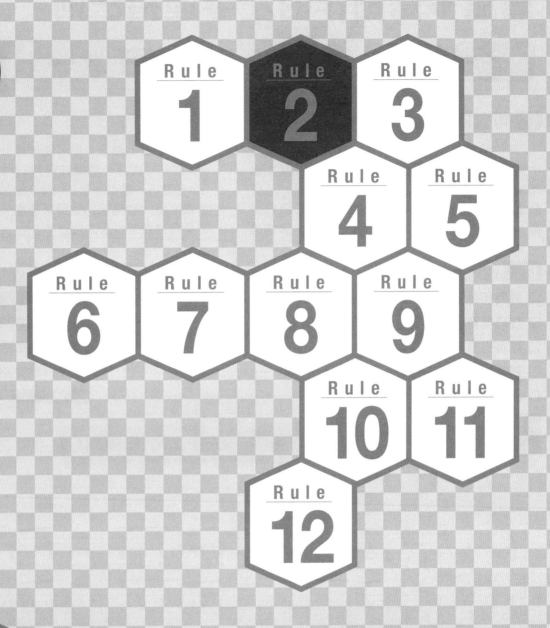

Rule **1**　Rule **2**　Rule **3**

Rule **4**　Rule **5**

Rule **6**　Rule **7**　Rule **8**　Rule **9**

Rule **10**　Rule **11**

Rule **12**

12 Rules & Strategies for Technical Guitar playing

法則 2　毫無多餘動作的左手運指法則

吉他是一種不按琴格就無法發聲的樂器
意即，左手的運指是吉他彈奏上最最重要的課題。
再加上要成為技巧派樂手的目標的話
就必須儘可能地實踐"毫無多餘動作的運指"。
就這課題，讓我們來介紹一些具體的方法吧！

毫無多餘動作的左手運指法則

可有效鍛鍊左手的視覺系搖滾

將前奏的節奏彈得俐落非常重要。因此，左手要確實地對不發聲的弦做消音，右手做大動作的刷弦。進行八度音奏法的把位移動時，若將起始音與目的音的琴格區間放在視線中（眼觀整體）就會變比較好彈。在分解和弦部份，做搥弦音後不要讓手離弦，儘可能地讓音延長。而把精神集中在7個音一音組的樂句的同時，也別跟丟了4分音符一數的4個On Beat拍點喔！副歌部份請揣摩以"歌唱"的感覺來彈奏，自然就能抓到延長音或重音該放的位置了。

Check Point

□ 彈奏和弦時將用不到的弦完美地消音 …………………… ➡ 做不到的話，前往P.23的戰略1

□ 在八度音移動的樂句上，左手要確實地動起來 …………… ➡ 做不到的話，前往P.24的戰略2

□ 讓各指分開、獨立動作 ………………………………… ➡ 做不到的話，前往P.25的戰略3

□ 確實地發出搥弦音 ……………………………………… ➡ 做不到的話，前往P.26的戰略4

□ 能夠靈活運用應對樂句所需的要點 …………………… ➡ 做不到的話，前往P.27的戰略5

➡ 全部都能完美地彈出來的話，前往P.29的法則3！！

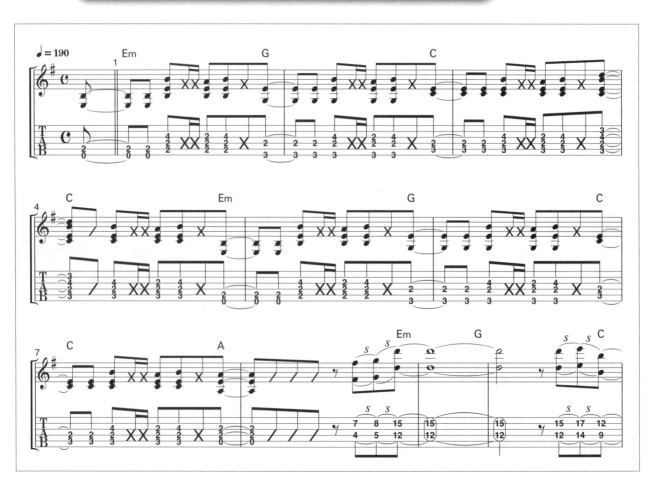

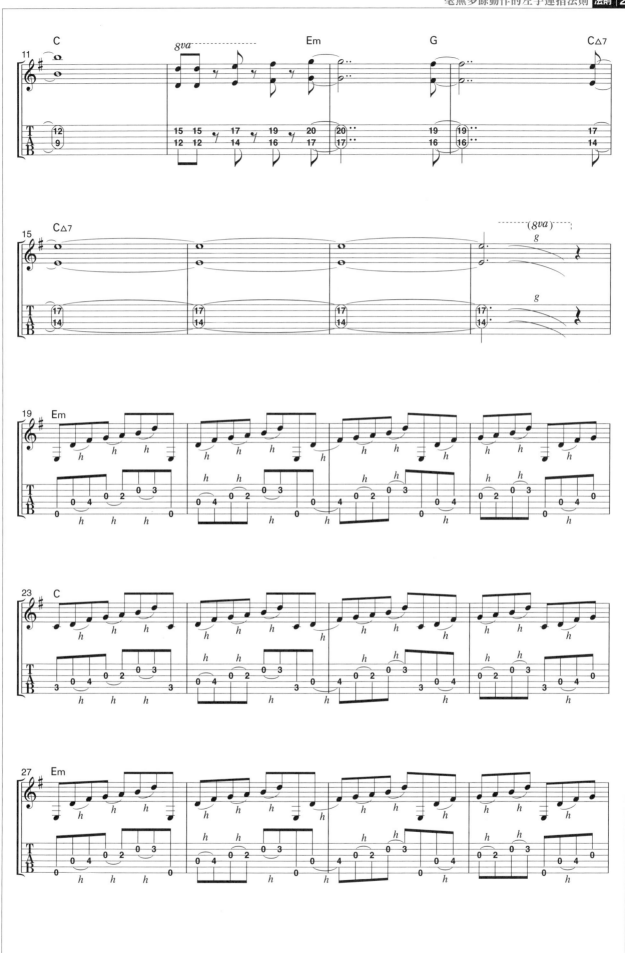

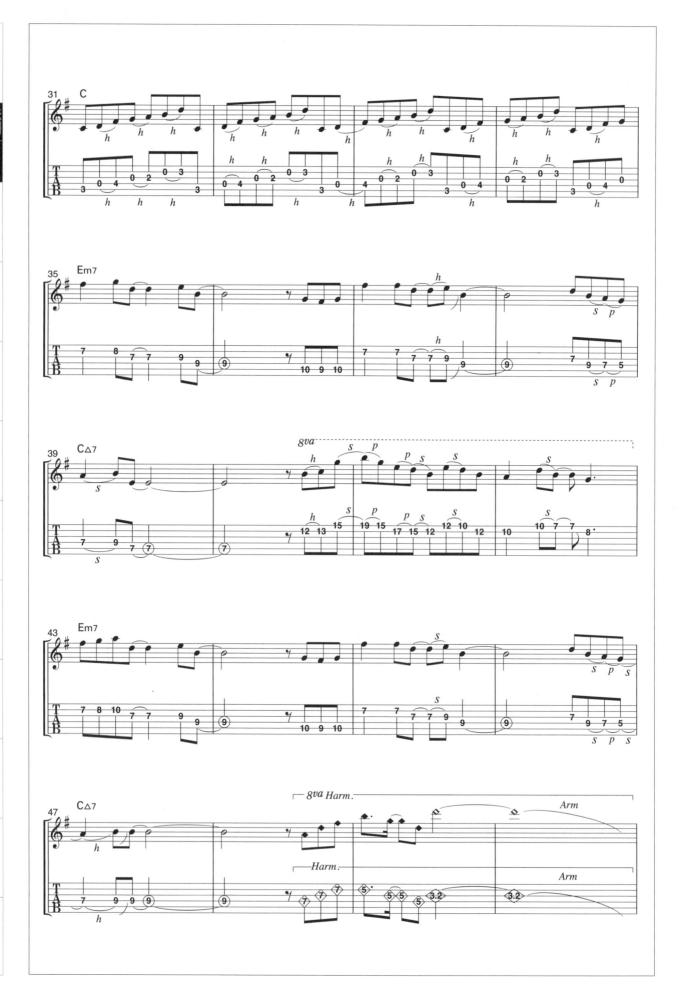

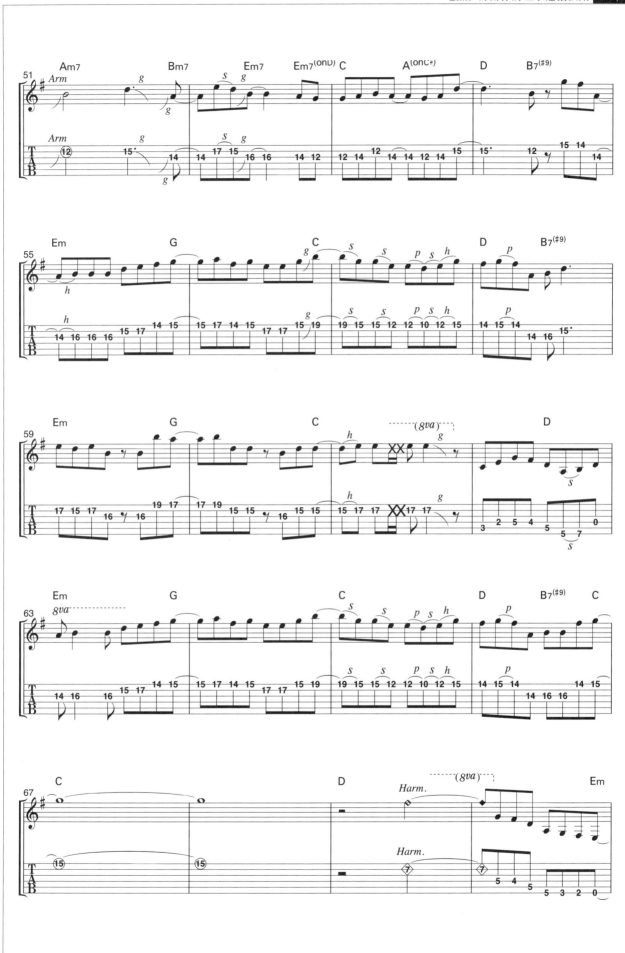

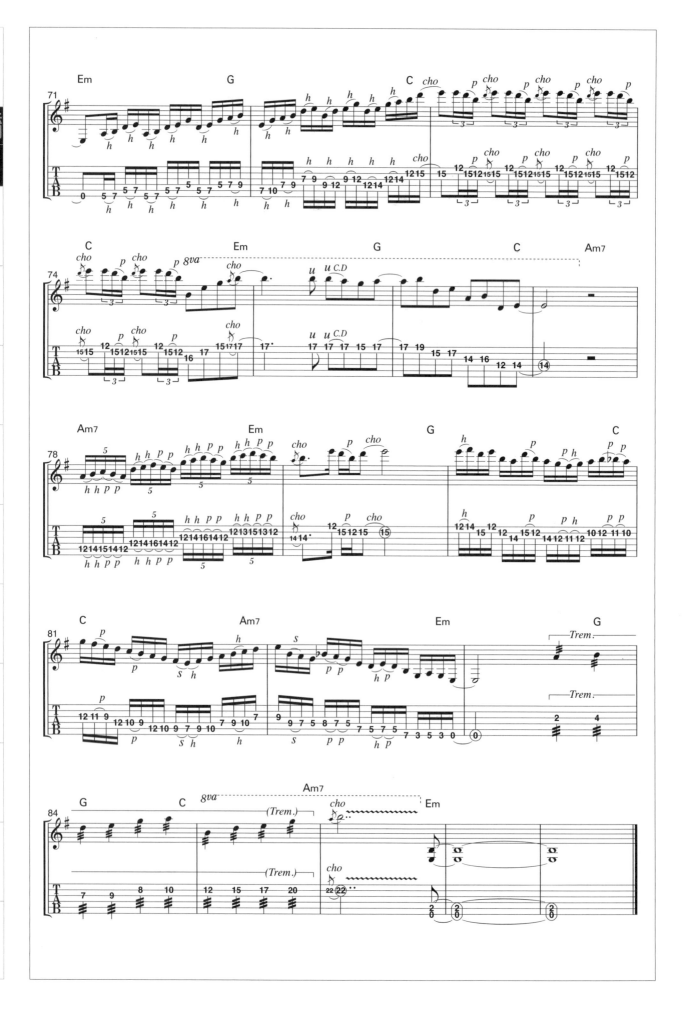

● 以確實的消音與確認各部的按弦為優先

左手的運指（按弦）與右手撥弦的契合是彈好吉他的關鍵。特別是就著眼於技巧派吉他而言，就會有許多重要的元素需深入探究。快速的動作固然很重要，而左手的動作柔軟度，更是構成其成功的基石。現在，來看看讓左手能柔軟、順暢地按和弦的戰略吧！

按和弦的重點是：首先，別讓不需發聲的弦發出聲音。需按壓全弦（封閉指型）的情況另當別論，以只按低音弦部份的強力和弦（Power Chord）為例，就得用食指的指腹及其根部靠在高音弦部觸弦【圖】，來做消音。特別是在做悶音刷弦（Brushing ＝對消音狀態下的弦做撥彈以發出衝擊性的聲響）時，也要確實地對不發聲的弦做消音。這邊帶來的是從強力和弦開始，然後漸次增加按弦數的練習。首先，要確認各和弦的左手按弦部份，要能不落後節奏就做好和弦轉換。

以下的訓練還有一個要注意的地方，不要放空第6弦。可用食指的指尖觸弦，或將琴頸握住，以姆指做消音的方式來進行【照片】。

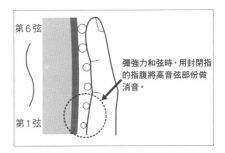

彈強力和弦時，用封閉指的指腹將高音弦部份做消音。

圖●只按低音弦時，用食指的根部將不發聲的弦消音。

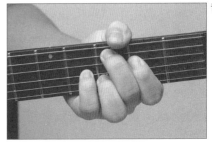

照片●不使用第6弦時，用手握琴頸的搖滾握法以姆指做消音。

EXERCISE 1　按和弦的訓練1

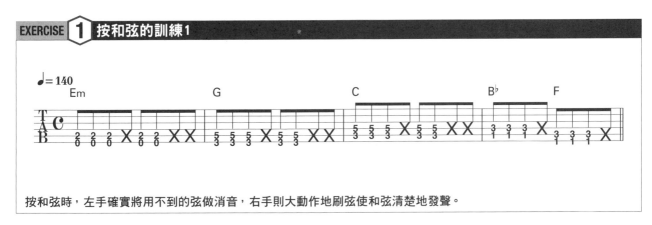

按和弦時，左手確實將用不到的弦做消音，右手則大動作地刷弦使和弦清楚地發聲。

EXERCISE 2　按和弦的訓練2

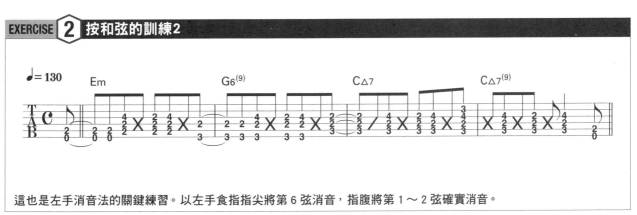

這也是左手消音法的關鍵練習。以左手食指指尖將第6弦消音，指腹將第1～2弦確實消音。

戰略 2 正確地移動把位

| CD Track 11 | EX-01 0:00~ | EX-02 0:13~ | 課題曲上面的… 第8小節~ CD Time 0:12~ | 目的 更寬廣地應用指板 能快速的移動位置 |

🄶 將視線早一步放在下一個位置很重要

要在吉他的指板上寬幅地彈奏時，在任何位置都能確實掌握運指的技術是一定要的。讓我們來看看確實移動把位的戰略吧！

重點是：在吉他上，對指板的感覺（手感）是可以習慣、練習的。吉他的構造上，高把位的琴格會比較窄【照片】。為了讓身體習慣，練看看 EXERCISE 1 吧！按弦的指型雖然都一樣（八度音），但在第 20 格與第 7 格處手指的張開程度會有很大的差別。讓身體習慣這個間隔，將會對左手順暢按弦很有幫助。

再來一點是：在進行滑音等移動的時候，是否能夠確實地到達目標處呢？其對策為：開始滑弦處與目標處都要能放進視線中。特別是早一步望向目標處是非常重要的，眼睛要能夠先看到目標並確認，正是能正確移動把位的關鍵【圖】。要養成經常能早一步看準下一個位置的習慣。

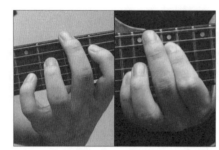

照片●左邊為低把位，右邊為高把位。手指的張開度有很大的差別。

圖●眼觀滑弦目標處很重要。早一步看準位置，就能流暢地銜接按弦。

現在彈奏的位置

待會要滑弦過去的位置

EXERCISE 1 習慣吉他上左手的指型間隔

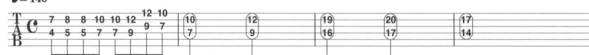

♩=140

隨著把位不同，琴格間距也不同。當然，手指按弦的張開度也會不一樣，請先習慣這個樂句。

EXERCISE 2 學會滑弦時正確地移動

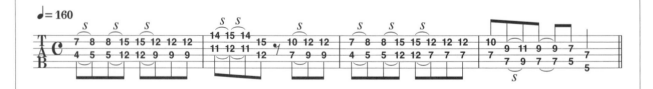

♩=160

確實往目標移動的練習。開始處與目標處都要放進視線中，左手壓弦不要太用力。

讓各指獨立動作

演練讓各指獨立動作的戰略

為了做出毫無多餘動作的運指，讓按弦的手指各自確實動作是很重要的。因此，各指必須要有"獨立"進行動作的能力。以食指跟中指來說，它們是很有力的手指，故能夠個別動作。而小指或無名指動不了的人……還蠻多的。為了對其做鍛鍊，經常會以一次一格琴格的排序，從食指到小指來做按弦的練習，這是很有效的。但在此要再更深入一點探索，來看看能夠夠讓各指分開、獨立動作的戰略吧！

分開、獨立動作指的是：每隻手指都能確實地做出從按弦開始到搥弦／勾弦等技巧來。因此，經由EXERCISE 1這種混合了開放弦音的訓練後，除了可以判斷出各指的指力強弱；同時，也可對其弱點進行鍛鍊。大致上，要都彈出來應該是沒什麼大問題。但，食指到小指發出的音質／音量會有差異是吧？如果會有這種差異產生，是因為肌力或按弦的力道、運動能力有差別所導致的，請持續訓練以練出平衡性良好的指力。也可以試試看市面上販賣的指力鍛鍊器【照片】。

照片●鍛鍊各指肌力的器具。讓你在沒吉他在手的時候也可以儘己所能地做訓練，還蠻理想的。

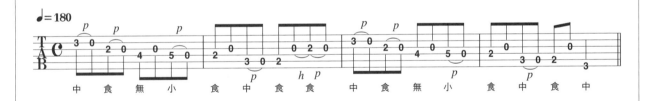

EXERCISE **1** 能夠加深鍛鍊左手各指分開、獨立的譜例1

為了平衡地鍛鍊各指，要照著譜例所寫的指序來彈。

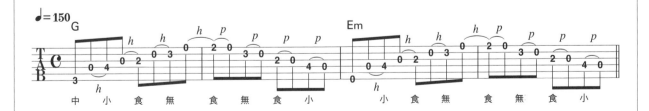

EXERCISE **2** 能夠加深鍛鍊左手各指分開、獨立的譜例2

這邊也要遵照譜例的手指安排。習慣之後再儘量彈到能將各音拉長。

戰略 4 將樂句用搥弦連接

CD Track 13	EX-01 0:00~	課題曲上面的⋯	目	注意節奏
	EX-02 0:10~	第71小節~ CD Time 1:32~	的	將搥弦加入高速彈奏中

看清搥弦時容易陷入的陷阱

左手重要的技巧有搥弦或勾弦。它們在高速的彈奏中是不可或缺的，不必每個音都做撥弦（Full Picking）也能發出聲音，面對還無法用 Full Picking 趕上拍速的樂句時可說是一大助力。但這個技巧容易讓人陷入一些陷阱中。在此，將搥弦時容易陷入的陷阱做一些過濾，進行破解的戰略吧！

首先是"節奏容易混亂"。搥弦（勾弦也是）是靠其動作而發聲的技巧，用力過度時節奏容易掉拍。請好好地感受節拍，可以的話請活用節拍器，讓聲音在對的拍點上發聲。進入搥弦的時候，節奏若扭曲的話速彈也就毀了。EXERCISE 1 是只對各弦開放弦音撥弦，而後再做搥弦來進行連結的樂句，對其各自的發聲時間點／音量／音質的控制也請再三注意。【照片 1】是搥弦時常見的 NG 例子。請跟自己的彈奏好好地做比對。

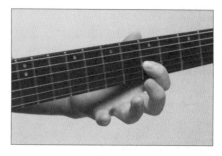

照片 1 ●為了做搥弦，手指與指板分離，像這樣子就 NG 了！

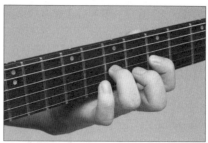

照片 2 ●雖然，有時得看樂句本身所需而定，但像這樣子，在搥弦時把手指立起來的觀念是最最最基本的。

EXERCISE **1** 鍛鍊搥弦的發聲時間點（Timing）

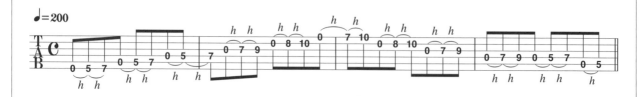

確實地控制搥弦的時間點是很重要的。先從自己適合的拍速開始彈奏。

EXERCISE **2** 做出速度感的搥弦樂句

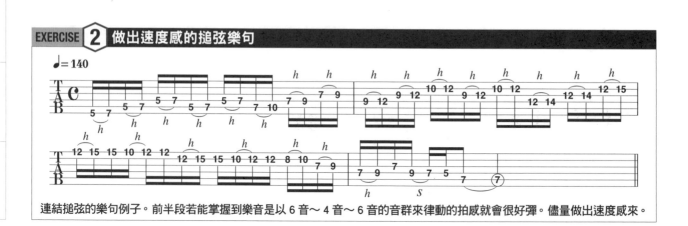

連結搥弦的樂句例子。前半段若能掌握到樂音是以 6 音～4 音～6 音的音群來律動的拍感就會很好彈。儘量做出速度感來。

依場合變換握琴方式

CD Track	EX-01	0:00~	課題曲上面的…		目	依樂句所需
14	EX-02	0:09~	第79小節~		的	轉換左手握琴法
			CD Time 1:42~			

古典握法與搖滾握法的區別與運用判斷

以技術派的彈奏來説，馬上會聯想到的左手握琴方式，是將姆指放在琴頸後內側中心來握琴的 "古典握法【照片1】"。實際上，只用這招的話會出現一些不便的地方。當然，手指易於擴張是其一大利點，但若僅侷限於此的話，當在面對必須一直用力的情況（譬如：推弦）就沒辦法處理得好了。

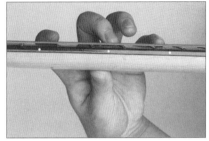

請看 EXERCISE 1，第 1～2 小節在蘊釀氣勢，第 3 小節出現了長音的推弦，可試看看用古典握法做推弦，非常地困難。此時就要快速地從古典握法切換到搖滾握法【照片2】，這樣就能做出強力而確實的推弦了。而關於切換握法的時間點，像 EXERCISE 1 中在第 3 小節切換到搖滾握法是其中一種。然而，在第 2 小節就切換到搖滾握法也是可以的。因此，除了會受到手的大小不同所影響，若是以現場演出等或站著彈奏居多的人，就儘量多用搖滾握法來做練習比較好。

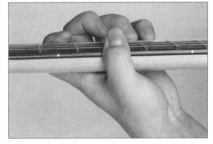

照片1 ●古典握法的例子。對於需手指擴張或速彈的樂句。很有效，若有推弦則會很困難。

照片2 ●搖滾握法的例子。易於推弦，而且還能順便把第 5～6 弦做消音。

EXERCISE 1 掌握適合自己的握琴法轉換點

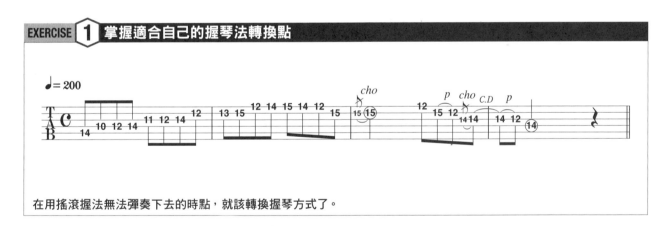

在用搖滾握法無法彈奏下去的時點，就該轉換握琴方式了。

EXERCISE 2 古典的樂句不能用搖滾握法彈嗎？

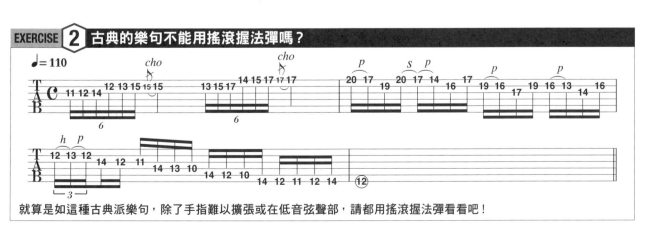

就算是如這種古典派樂句，除了手指難以擴張或在低音弦聲部，請都用搖滾握法彈看看吧！

從懂事的那時開始，筆者的家裡就有一把父親的木吉他，所以對我而言，吉他並不是什麼生疏的樂器。我甚至還記得當父親拿出吉他來彈的時候，我還曾去搗亂（那時父親就會説 "這把吉他有一天會變寶物的，好好愛惜啊"。那把吉他是Martin的D-18，現在，就跟父親那時所説的一樣，變成寶物了。）

大概是上國中的時候吧！聽B'z樂團時被電吉他的聲音所迷倒，開始有了想彈的念頭。後來，我的生日禮物就是我與電吉他的首次邂逅。在樂器行買下的時候，有著非常強烈的衝擊感，至今都還記憶猶新。

順便説一下，筆者其實是左撇子，當時聽了店員所説 "左撇子專用的吉他很少，現在開始彈的話不論用種型號都沒差，用右手琴會比較好" 的建議，悉聽照辦了。如今想起來，對筆者來説，這個選擇是正確的。（但，話説，那把左手用的Left Model型號的外型真的很誘人啊！）

雖這麼説有些突兀，但在右手彈奏撥弦時，左手的速度可是壓倒性地勝過右手許多呢（當然，完全都沒練習也沒問題）！不知為何，常會有這種不知道該説什麼的奇妙感覺產生（笑）。

12
Rules & Strategies
for Technical Guitar playing

法則 **3** 激烈弦移的攻略法則

能在吉他的6條弦上自由自在地飛來飛去做撥弦，
彈奏出諸多出人意表的樂句，彈更為劇烈的音程差
更活用技術性彈奏的技巧…
但很多大動作及不規則的句型
要求的是右手撥弦的柔軟性及速度。
究竟要用什麼方式來攻略上述這些主題呢？讓我們來看看。

法則 3 課題曲
激烈弦移的攻略法則

TG 用了許多技法的協助來完奏跳弦樂句的樂曲

　　氣氛隨著段落而變化的曲子。在節奏上要確實地將休止符的部份切斷，讓第1&3拍音清楚發聲。第9小節開始是跳弦的模進樂句，這邊以熟稔的機械性感覺去彈奏就可以了。自第35小節開始，在左手除了要一邊做八度音奏法一邊弦移外，右手也得以消音動作來去除雜音發生。第52小節開始，出現了幾處若能活用右手中指一起撥弦就能大大降低樂句難度，使樂句變較好彈的撥弦法。特別是在需做跳弦的樂句，用這種撥弦法來面對弦移音，也會很方便。

Check Point

□ 能彈出基礎的跳弦樂句 ·· ➡ 做不到的話，前往P.35的戰略1

□ 能彈出八度跳弦的撥弦法 ·· ➡ 做不到的話，前往P.36的戰略2

□ 無礙地連結重點處的跳弦 ·· ➡ 做不到的話，前往P.37的戰略3

□ 彈奏活用中指的Chicken Picking ······························ ➡ 做不到的話，前往P.38的戰略4

□ 記住Chicken Picking的常套樂句 ······························ ➡ 做不到的話，前往P.39的戰略5

➡ 全部都能完美地彈出來的話，前往P.41的法則4 !!

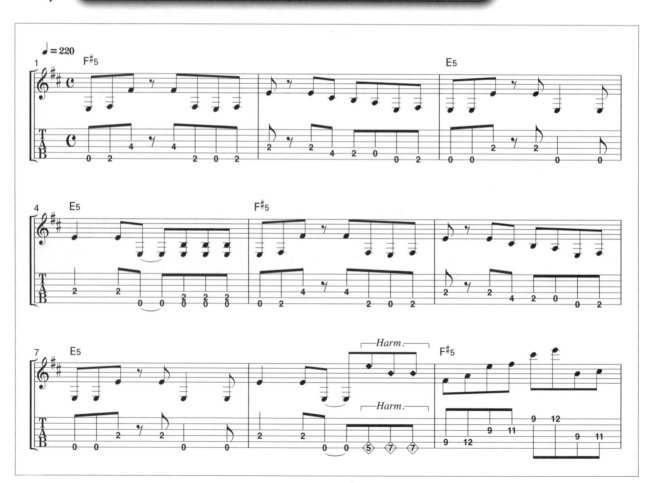

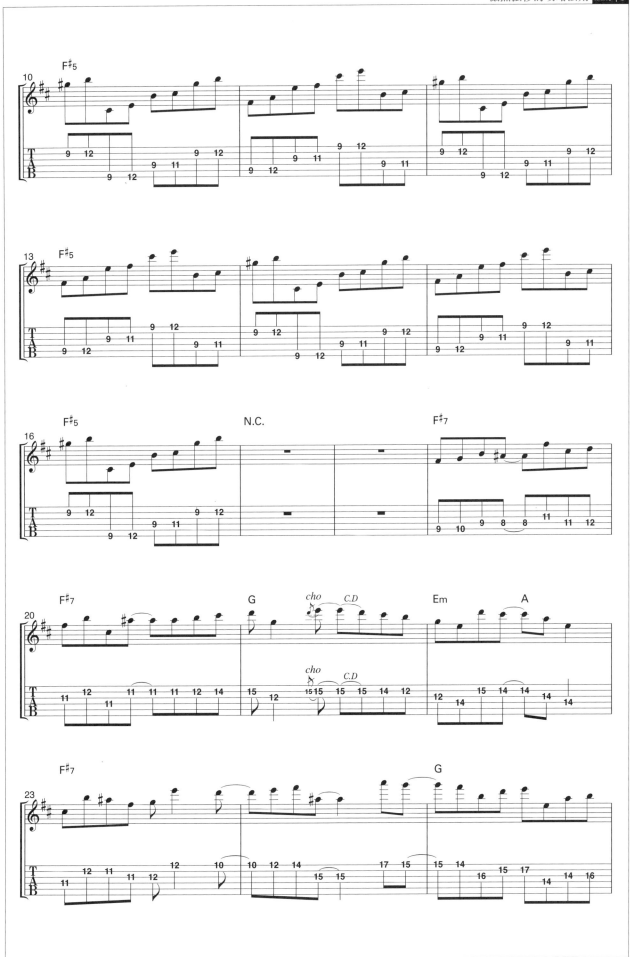

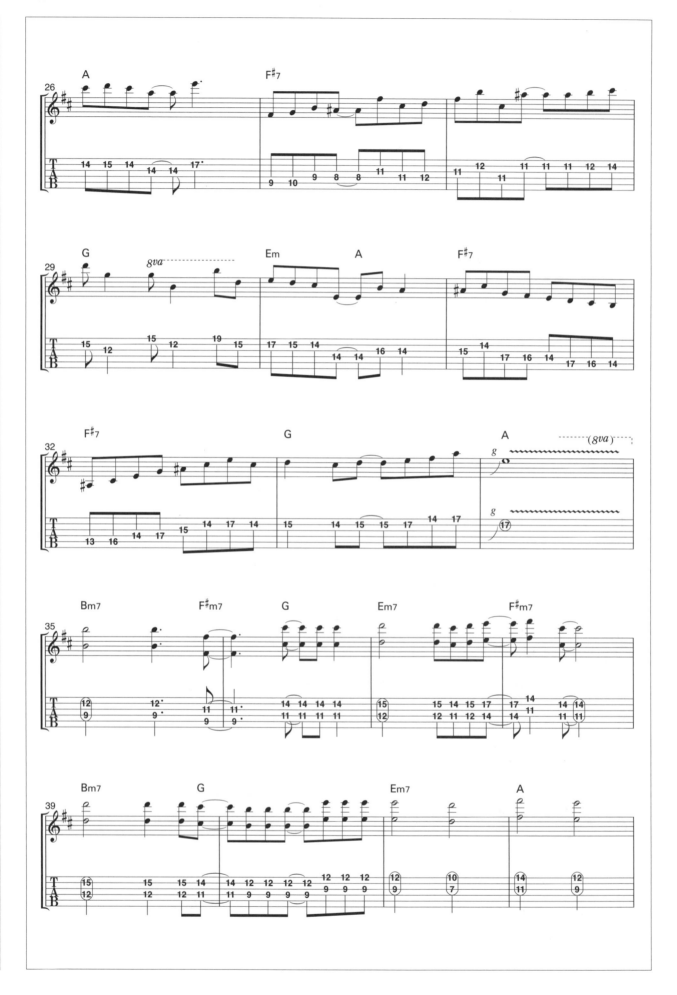

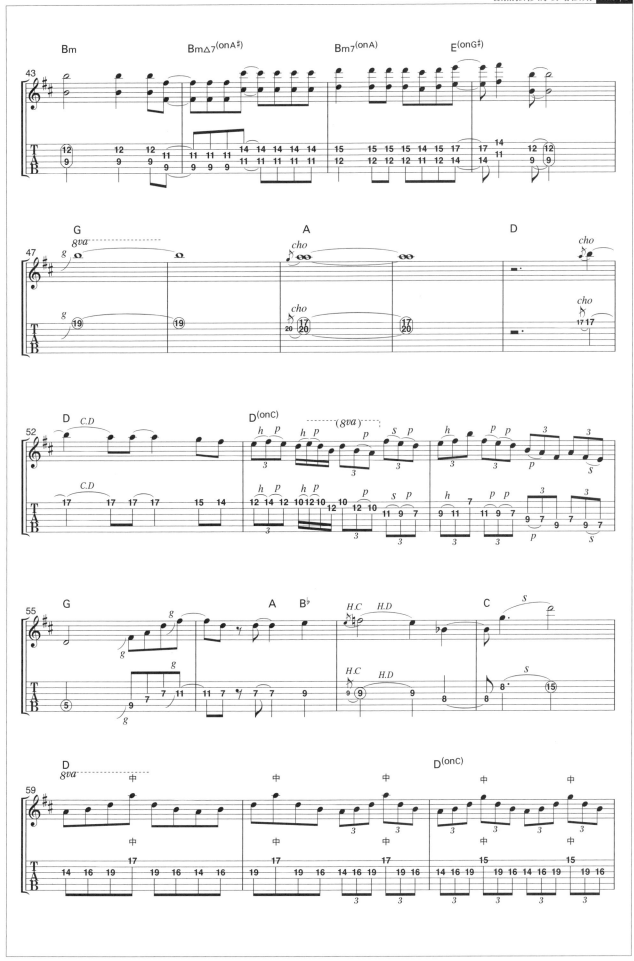

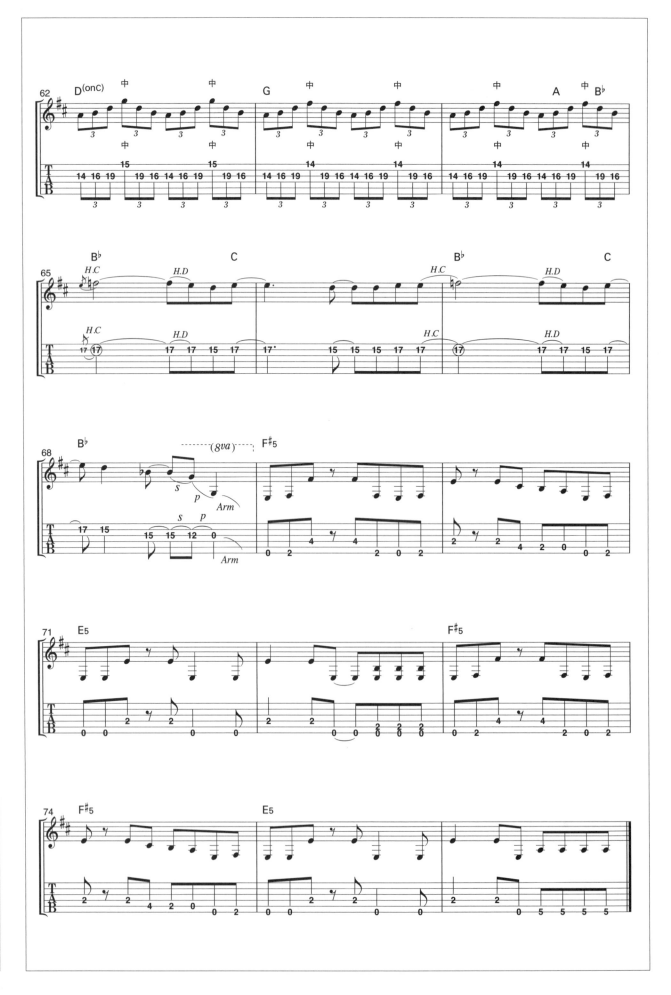

戰略 1 穩定的跳弦撥弦法（Skipping）

CD Track 17	EX-01 0:00～	課題曲上面的…	目的	學會內側撥弦（Inside Picking）
	EX-02 0:17～	第1小節～ CD Time 0:03～		及外側撥弦（Outside Picking）

◑ 跳弦的基礎要建立在精簡動作&臨機應變

一直只彈奏相鄰弦是非常少見的。以技巧派吉他來說，常常出現跨跳一條弦以上（例如從第 6 弦跳至第 4～3 弦）的樂句。這種使用"跳弦"的樂句會產生躍動與巧妙兼具的樂音。

最好是以極微小、精簡的動作來進行。手腕要擺動與旋轉是當然的，也會用到手指的伸屈，並請遵守交替撥弦中所曾提的撥弦基本概念"弦與 Pick 平行接觸"。對跳弦撥法而言，精熟"內側撥弦（Inside Picking）"與"外側撥弦（Outside Picking）"這兩項技法是很重要的。內側撥弦指的是：跨弦動作由撥彈兩弦的內側來達成【圖1】，例如右圖的第 4 弦上撥→第 3 弦下撥就是一例。外側撥弦則是相反，是由撥彈兩弦外側來完成跨弦動作【圖2】。要順暢地完奏內側撥弦，就要讓剛撥完弦後的 Pick 不能與次撥弦相離太遠。

我個人覺得外側撥弦會比內側撥弦好彈，但有的人可能與我持不同看法。找出自己覺得好彈的方式，可說是精熟跳弦撥法的第一步。

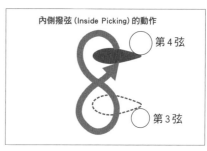

內側撥弦（Inside Picking）的動作
第4弦
第3弦

圖1●內側撥弦的圖解。動作老是太大的話（Picking 軌跡如圖裡的 8 字），會增大碰到不需發聲弦的機率。

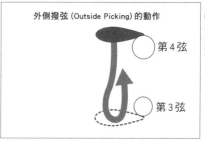

外側撥弦（Outside Picking）的動作
第4弦
第3弦

圖2●外側撥弦（Outside Picking）的圖解。跨弦時應該要儘量精簡 Picking 的動作幅度來進行。

EXERCISE 1 來自我確認一下好的撥弦方式吧

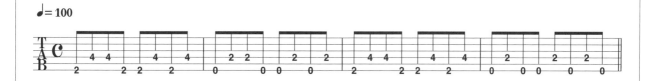

♩= 100

不要理會定要依循交替撥弦的撥序，用自己覺得最好彈的方式撥弦，來評判該用內側或外側撥弦來跳弦。

EXERCISE 2 跨過兩條弦的跳弦練習譜例

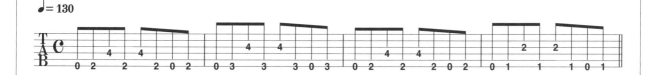

♩= 130

跨過兩條弦的跨弦訓練譜例。要持續練到能順暢彈奏。

戰略 2 交替撥弦法上的跳弦

| CD Track 18 | EX-01 0:00~ | EX-02 0:14~ | 課題曲上面的… 第9小節~ CD Time 0:12~ | 目的 一面持續著交替撥弦的撥序跳弦 並一面注意節奏／音質 |

習慣維持著交替撥弦的跳弦

先前所進行的戰略是以習慣跳弦為第一目標，戰略2開始走進的是設定在實務上會出現的樂句來做訓練。撥弦方式仍是到目前為止所做過的交替撥弦，只是，要一邊維持交替撥弦的撥序一邊進行跳弦的情形是時常發生的。特別是在一定的拍速以上，非得用交替撥弦否則無法追上速度的情況更是時有所聞。所以，進行包含跳弦的交替撥弦練習是很重要的。

EXERCISE 1中第9格用食指，第11格用無名指，第12格用小指按，務必要用交替撥弦來彈。留意！要不碰到不發聲弦應不致太難，儘量以精簡的動作來進行就OK。EXERCISE 2出現了更大弦移的跳弦。在這種大跨弦動作情況下，光靠手腕的振幅動作可能已不夠用，要加上手肘的伸屈才行【照片1&2】。但，若是做出像刷弦那樣的動作，就會因擺幅過大而跟不上拍速。在跳弦時，手腕～指尖的伸屈要以最小動作來出力。

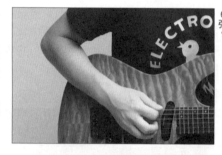

照片1●在大跳弦的時候，也需用到手肘擺動，弦與Pick平行接觸。照片所示是正在撥彈第6弦。

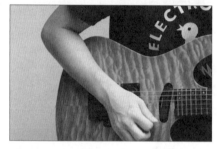

照片2●從第6弦跳弦到第1弦後的樣子。要將手肘伸出來一點點哦！

EXERCISE 1 以手腕擺動的跳弦練習

♩=120

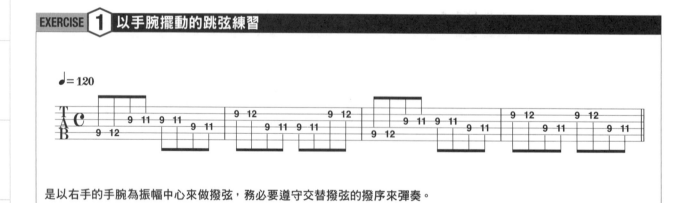

是以右手的手腕為振幅中心來做撥弦，務必要遵守交替撥弦的撥序來彈奏。

EXERCISE 2 大跳弦要用到上臂的動作

♩=160

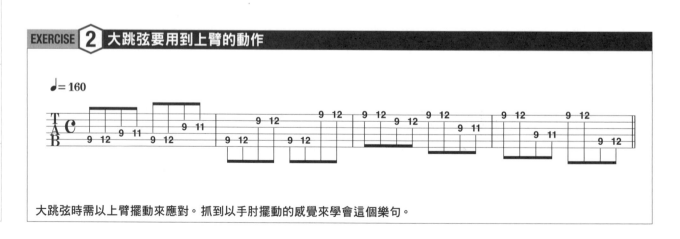

大跳弦時需以上臂擺動來應對。抓到以手肘擺動的感覺來學會這個樂句。

混於一般樂句中的跳弦

CD Track 19	EX-01 0:00～ EX-02 0:13～	課題曲上面的… 第18小節～ CD Time 0:23～	目 的	在更具音樂性的樂句上 也能使用跳弦的技巧

ⓖ 左手動作毫不猶豫地做跳弦

目前為止的練習都僅是著重於機械性動作的跳弦戰略，接下來要介紹在更具音樂性的樂句中使用跳弦技巧的訣竅。

EXERCISE 1是由，前半部的交替撥弦式，與後半部的漸次擴大弦移的跳弦樂句所混合。前半部除了使用了在不同把位上做跳弦練習外、左手運指指序也改變了（變成由小指→食指等動作）。不要被左手的運指侷限，儘量確實地做出右手的跳弦，以能習慣右手跳過各弦時的手感為最優先。

後半段是第1弦第2格與第2弦及第3弦、第4弦的跳弦。每彈一個音就挾帶著一個跳弦動作，右手雖然很忙，還是要逐一確認各個跳弦的撥弦軌道，務必是以最精簡的弦移動作來完成。這邊第1弦用上撥，第2～4弦則用往下開始的外側撥弦來進行應該是較容易的。第3小節第1拍有休止符，加入下撥的空刷來保持節奏吧！【照片】是EXERCISE 1的第4小節指型。

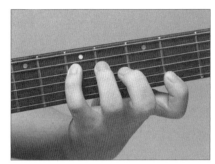

照片●EXERCISE 1 第4小節中的指型。不要讓第1弦第2格的音中斷，確實按壓。

EXERCISE 1 不同於之前運指的跨弦練習

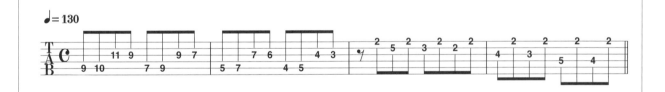

♩=130

在跳弦前後，Pick 的觸弦角度與施力的感覺等都儘量不要改變。

EXERCISE 2 注意跳弦時別掉速度

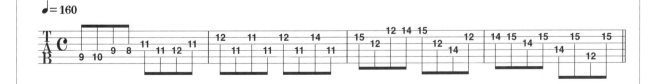

♩=160

與一般的交替撥弦樂句相比，有跳弦的樂句右手動作容易變慢。在這個樂句練習裡，如果右手會掉速度的話就不及格啦！

戰略 4 活用中指的跳弦法

CD Track 20	EX-01 0:00~	EX-02 0:17~	課題曲上面的… 第58小節~ CD Time 1:06~	目的	使用Pick+中指 完全掌握Chicken Picking

🟢 對跳弦很有用的 "Chicken・Picking"

在這邊戰略要稍微改變了，要以Pick加上中指的方式進行跳弦。這被稱做 "Chicken・Picking" 的技巧指的是：以中指負責高音弦部彈奏動作。這種彈奏法，對於原本可能發生於跳弦中的多餘動作或Pick碰到不需發聲弦產生雜音等狀況，都能有效避免。習慣了就能做出超高速彈奏，真可說是好處多多。

彈法是：以普通握Pick的方式撥低音聲部，中指則以稍往內捲的指型【照片1】，負責高音聲部弦。不要單以中指來做所有的上撥，以交替撥弦撥奏低音部時要以手腕為振幅動作中心也是重點之所在。然後，也要注意Pick的撥音要兼顧音質音量的平衡，彈出確實而有力道的撥弦來。但是，若太過在意力道而讓中指入弦過深的話【照片2】，就會變成是拉弦發聲了。首先，請用八度跳弦來練習，直到毫無阻礙。練習是第3弦用Pick彈奏，第1弦用中指彈奏的樂句。有發現嗎？中指所彈的拍點就不正是交替撥弦中的上撥動作點嗎？

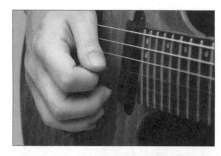

照片1 ●基本上是以這樣的指型來進行。放鬆中指也很重要。

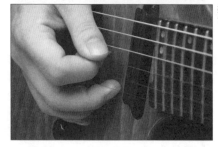

照片2 ●這是中指吃弦太深的壞例子。這樣可沒辦法對付高速樂句。

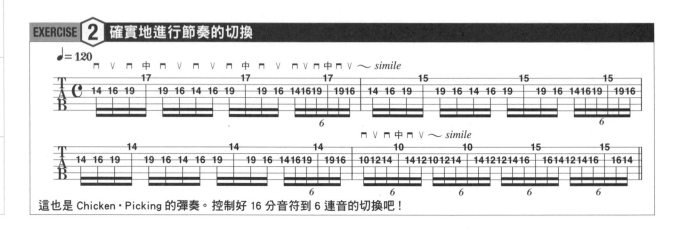

EXERCISE 1 Chicken・Picking的基礎練習

在鄉村音樂裡常看到的樂句。確實地用中指撥弦，以發出有力的聲音來。

EXERCISE 2 確實地進行節奏的切換

這也是 Chicken・Picking 的彈奏。控制好16分音符到6連音的切換吧！

38

活用跳弦法的常見樂句

記住跳弦感覺的樂句

就算想要早點把跳弦樂句放到技巧派吉他的演奏裡，卻不知該在哪種場面下做怎樣的使用。因此，第5號的戰略，要來介紹兩種常用的跳弦樂句範例。當然，除此之外還有很多其他的樂句發展 Idea，但請先記得以下這兩種。

EXERCISE 1是經由維持某個音來組成的樂句。譜例是讓第1弦第17格的音持續，這種奏法也稱做"Pedal・Note"。第4小節出現了相隔5弦的大弦移跳弦奏法。除了可用手肘的擺動來完奏外，也可以試著以 Chicken・Picking 來彈奏它。請擇一而行，試著將樂句暢行無礙地彈出來。

EXERCISE 2，第1 & 2小節與第3 & 4小節的左手指型完全沒有變動，僅只是從5～2弦移到4～1來按壓。兩部分都是按著和弦【照片】，以跳弦的方式來彈奏和弦內音 (Chord・Arpeggio)。援此範例，你可將這樣的彈法用在一般和弦的琶音 (Arpeggio) 彈奏中。請記住，用這樣的概念就能做出不一樣的和弦和聲。

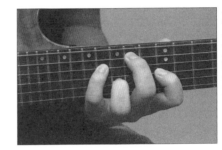

照片●EXERCISE 2 第1 & 2小節的和弦指型。要把手指立起來按壓和弦。

EXERCISE **1** Pedal・Note的活用

活用了讓同一個音持續的 "Pedal・Note" 奏法。第1弦第17格為其 Pedal・Note，在跳弦奏法中很常使用這樣的句法。

EXERCISE **2** 以跳弦奏法彈奏和弦內音 (Chord・Arpeggio)

和弦內音的樂句。運用手指擴張的和聲安排，並且活用跳弦的話，很容易地就能奏出很有意思的樂句。

依材質、形狀、厚度…等等的不同，Pick的樣貌可說是形形色色種類繁多。選擇方式多跟自己對顏色或樣式的喜好有關，好不好彈、好用難以一言蔽之。筆者僅就至今經驗中所拿過的Pick稍做介紹！

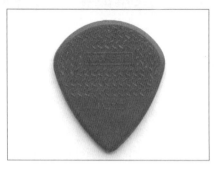

◀筆者使用的是Dunlop的JAZZ Ⅲ，依其材質的不同，又有好幾種的型號。

首先，我認為，就某種程度而言，選用什麼樣的Pick才是對的，或多或少都應以所想演奏的樂風來取決。例如，輕薄易彎的Pick較適合輕快的刷弦或Cutting，而只要不是太大或過小的，都適合用於刷弦類的演奏。

相反的，厚到幾乎無法彎曲的Pick，就材質的影響所及，是較易做出渾圓厚重的聲音，適合演奏帶有爵士風格的樂音。而，尺寸小一點的則適合拿來彈奏單音。

這其中的學問很大，走進樂器行時，往往會看到各式各樣的Pick被陳列販賣。從中買一些不同類別來試用，該是找到自己偏好Pick的最快方式。跟自己所喜歡的藝人用同一型號也未嘗不可。因為也不是什麼很貴的東西（其中雖然也有玳瑁製的高級品），多多嘗試吧！

反過來，也可以用另一種方式來思考：因握持力道與觸弦方式的不同會對聲響造成明顯的變化。因此，選用厚度厚且形狀較為一般的Pick來彈，用它來發出各種多彩多姿的音色，對於學習細節表現的控制力而言，不也是件有趣的事？

最後，筆者使用的是Dunlop的JAZZ Ⅲ（照片）。請參考。

12

Rules & Strategies
for Technical Guitar playing

Rule 1　Rule 2　Rule 3

Rule 4　Rule 5

Rule 6　Rule 7　Rule 8　Rule 9

Rule 10　Rule 11

Rule 12

12 Rules & Strategies for Technical Guitar playing

法則 4

將擴張型樂句彈得淋漓盡致的法則

如果能使左手手指的擴指能力大幅提升，全面
駕馭指板的話，
這樣就能增加可彈樂句的音域，也能使出更多的技巧來。
但是，每個人的手大小都不一樣，
無法斷言說"這樣做手就能擴張開來了"，
這裡有著能夠讓你比以往更確實去做擴指的戰略，
在不要太過勉強的情況下將它據為己用吧！

法則 4 課題曲

將擴張型樂句彈得淋漓盡致的法則

CD Track 示範演奏 22　CD Track 背景音樂 23

左手的難易度 L　右手的難易度 R

TG 測試左手機能的經典藍調樂曲

就像在跟著快版藍調做Session一樣，這是首以愉快的感覺所做出的課題曲。首先，以能彈出躍動力十足的Shuffle節奏做為初始目標。再來，三連音節拍也要做到不擾亂鼓組的聲音。第3小節開始的節奏可能是個不切實際、無法真正運用的範例

（笑），就請將它當做是個擴指練習來彈看看吧！第23小節，標示「Arp.」的部份是個按著和弦只由小指移動做修飾音的樂句。第46小節開始，則是個從第1弦第3格到第17格一邊做滑音（Slide）一邊做顫音撥弦（Tremolo Picking）的綜合技。

Check Point

□ 學會左手指的擴張 ···················· ➡ 做不到的話，前往P.46的戰略1

□ 在連續指擴之下左手也能暢行無礙地動作 ········· ➡ 做不到的話，前往P.47的戰略2

□ 在左手擴張的狀態下無名指跟小指也能用力壓弦 ····· ➡ 做不到的話，前往P.48的戰略3

□ 依照樂句之所需，將原擴指音轉為縱向移動來解決 ··· ➡ 做不到的話，前往P.49的戰略4

□ 能流暢地彈奏擴張型樂句 ··············· ➡ 做不到的話，前往P.50的戰略5

➡ 全部都能完美地彈出來的話，前往P.51的法則5！！

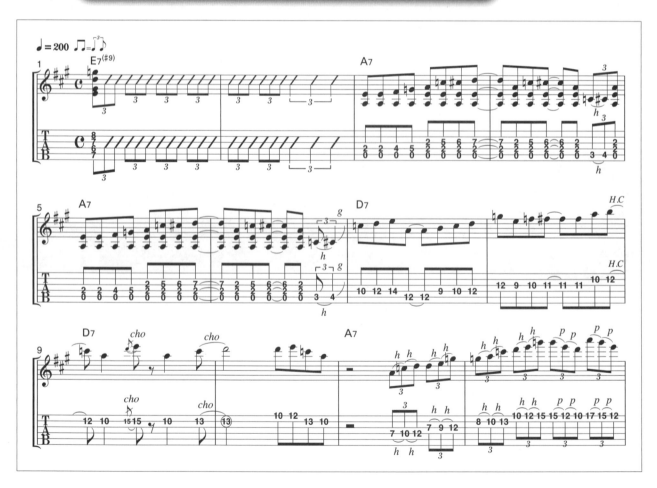

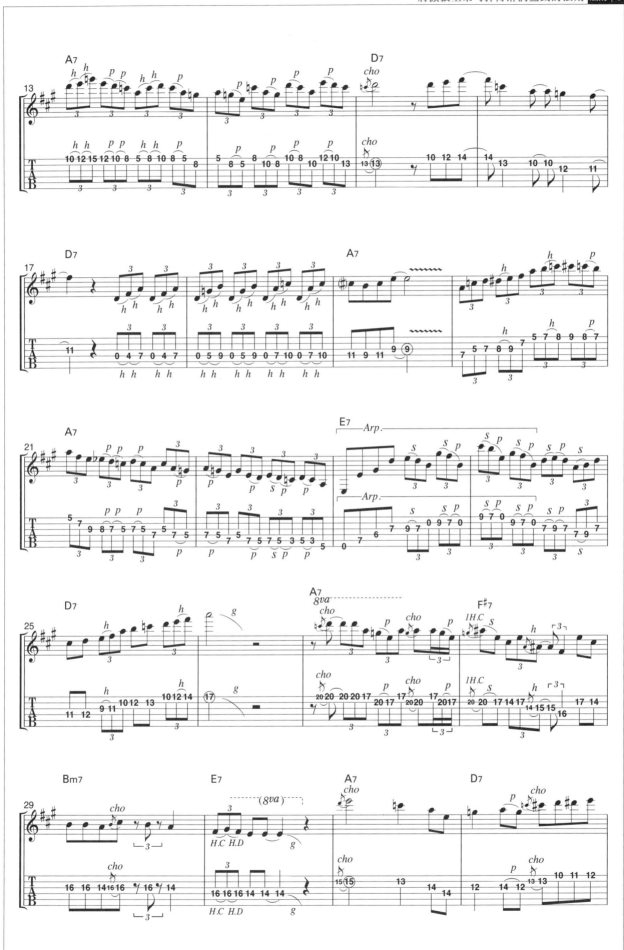

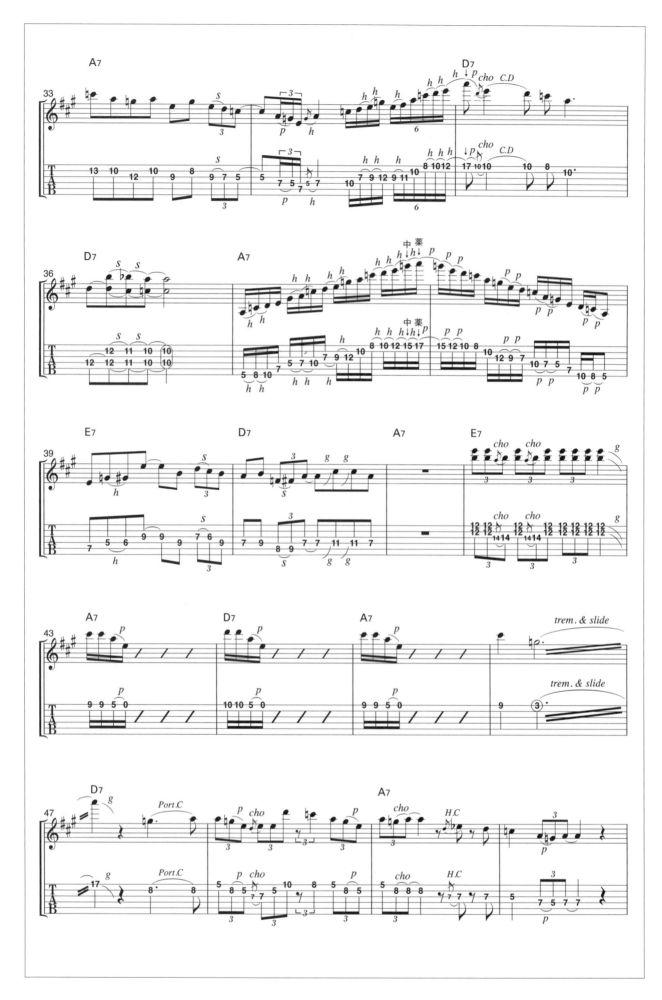

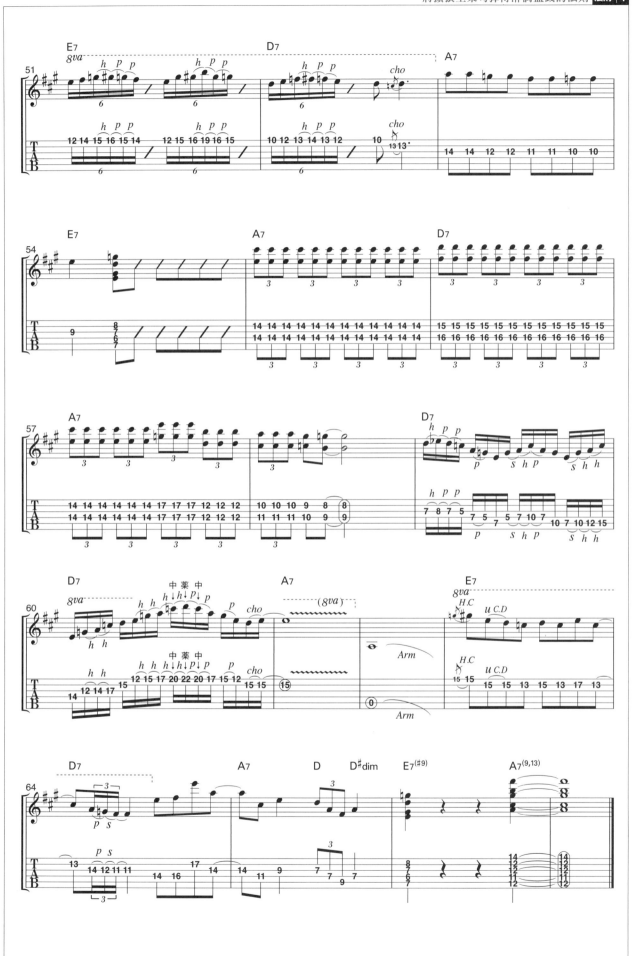

戰略 1 拓展左手手指延展性的基礎練習

| CD Track 24 | EX-01 0:00~ EX-02 0:14~ | 課題曲上面的… 第3小節~ CD Time 0:06~ | 目的 讓左手指張得更開的訓練 (Inside Picking)並記得擴指時的盲點 |

盲點在於手指擴張後的指肌持久力

一般，說到左手運指的煩惱，多半是"手指擴展不開來，無法完奏橫、縱向格距較大的樂句"。特別在技巧派吉他上，很容易出現一些高速的樂句，需要以左手擴張來按壓才得以能流暢進行。這邊要理解的是，面對"擴指"的戰略。

單純想要把手指練開，做柔軟運動是最好的。在每天的練習裡加入擴指的樂句，沒彈吉他的時候也花點時間做手指的擴張【照片】，很辛苦，但成效絕對顯著。

因被擴張這個字眼所迷惑，人們往往會遺漏了需增強維持指擴狀態時的肌力。手指只能打開一下子、按弦力量不足，不僅樂音的紮實度會不穩定，也使得樂句的廣度受侷限。為了要持久地保持手指擴張開來的狀態，持續地加入擴張手指的樂句練習是很好的解決方案。以下的練習範例，能讓你鍛鍊出持續擴指所需的肌耐力。是要在食指持續按弦的狀態下擴張小指彈奏的樂句，若能持續1分鐘左右的話是最好的。

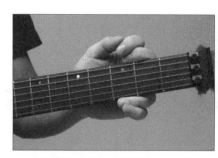

照片 ● 古典派的擴指練習圖。練習過頭會造成手指及手腕的痠痛，要適可而止。

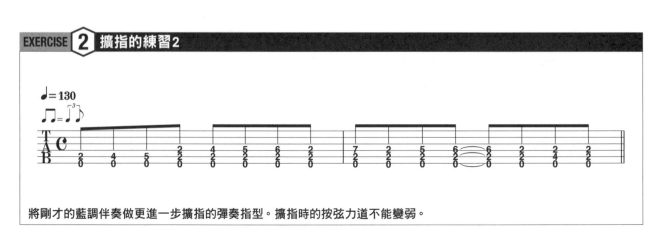

EXERCISE 1 擴指的練習1

♩=130

藍調伴奏常用的句型。這樣的擴指練習應該很簡單吧！

EXERCISE 2 擴指的練習2

♩=130

將剛才的藍調伴奏做更進一步擴指的彈奏指型。擴指時的按弦力道不能變弱。

戰略 2 強化手指的延展性

| CD Track 25 | EX-01 0:00~ | EX-02 0:13~ | 課題曲上面的… 第20小節~ CD Time 0:26~ | 目 的 讓左手柔軟度更上一層樓 並鍛鍊小指的肌力 |

全心全意進行擴指的強化練習

首先要注意一點，盲目過度地進行擴指是讓手指或手腕疼痛的原因。第 2 個戰略會出現更進階的擴指訓練，當覺得有點痛或不對勁的時候請停止練習。

看了以上這些東西，就來看看更加強化的擴指戰略吧！在戰略 1 中也提到過，為達到擴指所要的成效，強化肉體上的柔軟度與其肌力的持久度都是必需的。讓我們來做些能同時鍛鍊上述這兩要點的練習吧！EXERCISE 1 是為了特別強化力量最弱的小指的訓練。一邊按住和弦一邊將小指伸展開來，此時，要以小指的指腹確實按住弦。用小指側面或指尖觸弦，容易誤觸鄰弦，發出非目的音的雜音【照片】。EXERCISE 2 是作者的極限擴指之作。手不夠大的人可能彈不出來，請不要勉強做。還有，擴指並不是非做不可，依據情況之所需，以跳弦或把位轉移的方式來達成原目標也是另一重要的練習課題。

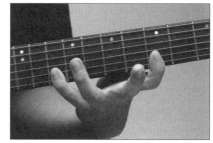

照片●像這樣勉強的亂按會使按弦不穩定，那就NG了！這會使第2弦發出多餘的雜音。

EXERCISE 1 張開小指的練習

一邊按和弦一邊張開小指的練習。若覺得很難的話就先將拍速放慢，從彈得出來的速度開始。

EXERCISE 2 極限的擴指訓練

需要做很大的擴指才能完奏的樂句。硬練的話可能會造成手指或手腕的痠痛，請量力而為。

跨把位時的無名指&小指強化

| CD Track 26 | EX-01 0:00~ / EX-02 0:14~ | 課題曲上面的… 第43小節~ / CD Time 0:54~ | 目的 重點式的鍛錬左手的弱點 無名指與小指 |

法則 4

乏味且很操，小指與無名指的訓練

最常用到的擴張手指是離食指較遠的無名指及小指。但我想不說大家也知道，這兩隻手指是力量最弱的指頭。反過來說，做鍛錬小指與無名指的練習，對於吉他的彈奏能力提昇是有很大幫助的。

來介紹一下具體的方法。首先在 EXERCISE 1 中，是以小指與食指（然後是開放弦）來進行的簡單樂句。雖然只在第一弦上練習，但在保持手指擴張的狀態下實行連續的按弦時，不要讓壓弦的力道越來越弱。若在第 3～4 小節的地方就彈累了，失去音量或聲音的輪廓的話那就 NG 了【圖】。再來，是關於右手撥弦的時間點，在擴指的狀態下，兩手的節拍契合度往往也是亟需協調的。請練到按弦後能夠馬上確實地撥弦。

EXERCISE 2 是食指＋無名指＋小指的擴張。彈奏低音弦部，手腕往前伸出除了能讓擴指較易打開，也將使按弦變得容易些【照片】。低音弦部的擴指，就以古典型的握法＋手腕的前伸動作來攻略吧！

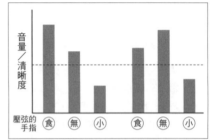

圖●擴張時的 NG 例圖解。小指與無名指按壓格的音量與清晰度都下降了，這樣是不行的！

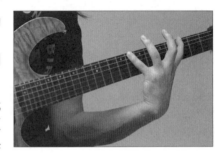

照片●在做低音弦部的擴指時，請以古典握法，加手腕往前伸出即可。

EXERCISE 1　鍛錬小指的擴張練習

♩=130

```
9 5 0 9 5 0 9 5 0 9 5 0 9 5 0    10 5 0 10 5 0 10 5 0 10 5 0    9 5 0 9 5 0 9 5 0 9 5 0 9 5 0    12 7 0 12 7 0 12 7 0 12 7 0
```

只在第一弦上使用小指與食指的練習。在擴指的狀態下連續使用小指。

EXERCISE 2　鍛錬小指與無名指的練習

♩=130

能鍛錬到按弦力道容易變弱的小指的樂句。能確實發出聲音來就 OK 了。

思考擴指的使用情境

我們已經分析過擴張手指的戰略了，這邊想要用稍不一樣的角度來思考。怎樣的情境下才需要使用擴指呢？擴張型樂句的強處在於，能夠滑順地連接樂音、做出同一弦上的聲響(Tone)感受。但這樣，任何樂句都要使用擴指手法來得到讓聲響一致是否會太過了？另一個重點是，會讓左手負擔過重。對不需定要做到前述的需求時(平滑連接與聲響一致)，就可以使用異弦同音的跳弦及應用開放弦音來完奏樂句。吉他是種能在不同把位得到相同音高的樂器，這個特徵也是值得我們去思考，並引以為解決問題的另一個出口【圖】。

EXERCISE 1是將擴張型樂句(前半的2小節)以弦移或跳弦的方式來替換的樂句(後半的2小節)。EXERCISE 2是前半段包含弦移的擴張型樂句，後半段將之轉換成含有開放弦音的樂句來替換的例子。要弄懂，怎樣轉換樂句內容，並明白該在怎樣的情況使用那種方式來演奏才會是恰當的。

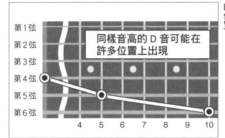

圖●如圖所示，在吉他上有數個與第4弦的開放D音相同音高的位置。

同樣音高的D音可能在許多位置上出現

上撥

EXERCISE 1 以縱向移動來替換擴指

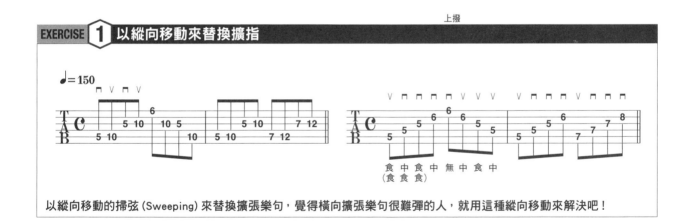

以縱向移動的掃弦(Sweeping)來替換擴張樂句，覺得橫向擴張樂句很難彈的人，就用這種縱向移動來解決吧！

EXERCISE 2 用跳弦&開放弦音來替換

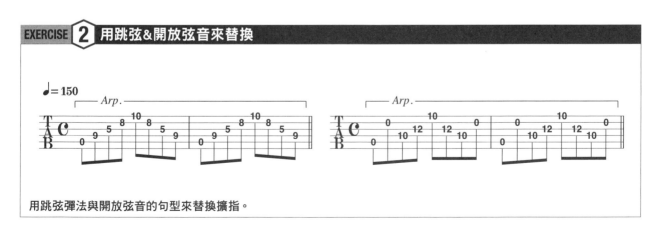

用跳弦彈法與開放弦音的句型來替換擴指。

中村流擴指訓練

目的　在日常中也能鍛鍊擴張
記住這個訓練並去實踐它吧

張開手指終究與練習是一體的

擴張手指最後的戰略，來介紹筆者平時進行的訓練。我們已經看過很多為了達成自在活用擴指的戰略了，最後還是要進行這種"手指倒底能撐多開"的訓練與樂句。有的部份可能非常地自虐，請傾全力來對付這些練習樂句。

EXERCISE 1是將食指固定第1弦第5格來彈奏的擴張型樂句，如果怎麼努力都沒辦法按到的話，稍加移動食指也沒關係【照片1&2】。原則上，在小指或無名指按弦時，食指與中指也是得按著弦的（5、6格）。但不必死守這個規則，依據情況，讓手指離開也可以。

EXERCISE 2是以中指與無名指為主的擴張型樂句。而第6弦的擴張也是第一次出現。就像戰略3所介紹的那樣，按低音弦時要讓手腕往前伸出來。

照片1●EXERCISE 1第3小節第3～4拍的情形。食指就這樣固定在第5格，但……。

照片2●如果覺得在彈第1～2拍時小指搆不到第4小節第10格的話，像這樣將食指稍加移動也可以。

EXERCISE 1　鍛鍊擴指的練習

♩= 100

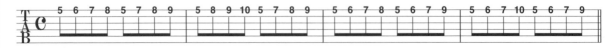

不管怎麼努力手指都搆不到時，讓先前按弦的手指離開弦也沒關係。

EXERCISE 2　打開中指與無名指之間的練習

♩= 130

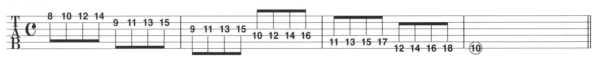

打開中指與無名指的練習。金屬系列的歌曲有很多這種4個音一組的句型，請在此鍛鍊。

Rule 1
Rule 2
Rule 3
Rule 4
Rule 5
Rule 6
Rule 7
Rule 8
Rule 9
Rule 10
Rule 11
Rule 12

12 Rules & Strategies for Technical Guitar playing

法則 5 運用小技巧來增添表情的法則

技巧派的彈奏所需要的，不僅只是手指能動多快
或左手能擴張到多大而已。
如果沒在彈奏上綴以"表情"的話
就只是單純無趣的演奏罷了。
為了將表情加進樂句中，我們該怎麼辦呢？
讓我們來介紹數種這類的技巧吧！

運用小技巧來增添表情的法則

| CD Track **29** 示範演奏 | CD Track **30** 背景音樂 | 左手的難易度 ◖L◗ ◀◀◀▮▮ | 右手的難易度 ◖R◗ ◀◀◀▮▮ |

TG 為了找出自我"味道"的必修曲目

這首歌沒有使用Pick，錄音時只使用手指撥奏(Finger Picking)。平常，都在用Pick彈奏的人，也務必藉這首歌挑戰一下。發出聲響的時間點、撥弦的力道、音色（泛音出現的情況等）、往上推弦到停音的速度、顫音(Vibrato)的顫幅／速度，停音的方式等，在樂音表情與細節上需要做很多的控制。請一個個地學會，直到貼近自己所想要的理想狀態。示範演奏所加入的樂音動態與表情，是依筆者自身感受而做的不需要彈到一模一樣。做出自己的"味道"是本主題的最大目的。

Check Point

□ 能做出基本的推弦 ... ➡ 做不到的話，前往P.55的戰略1

□ 能明確表現顫音與單純推弦的不同 ➡ 做不到的話，前往P.56的戰略2

□ 能表現撥弦的強弱與細節 ➡ 做不到的話，前往P.57的戰略3

□ 能做出泛音所交織而成的彈奏 ➡ 做不到的話，前往P.58的戰略4

□ 用搖桿做出表情，能做出"半悶音(Half Mute)" ➡ 做不到的話，前往P.59的戰略5

➡ 全部都能完美地彈出來的話，前往P.61的法則6 !!

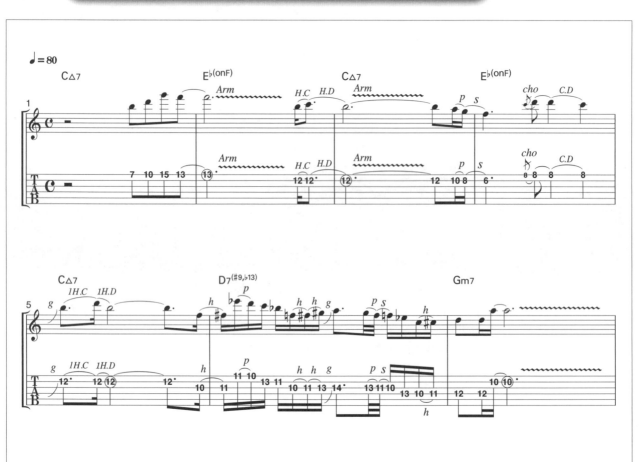

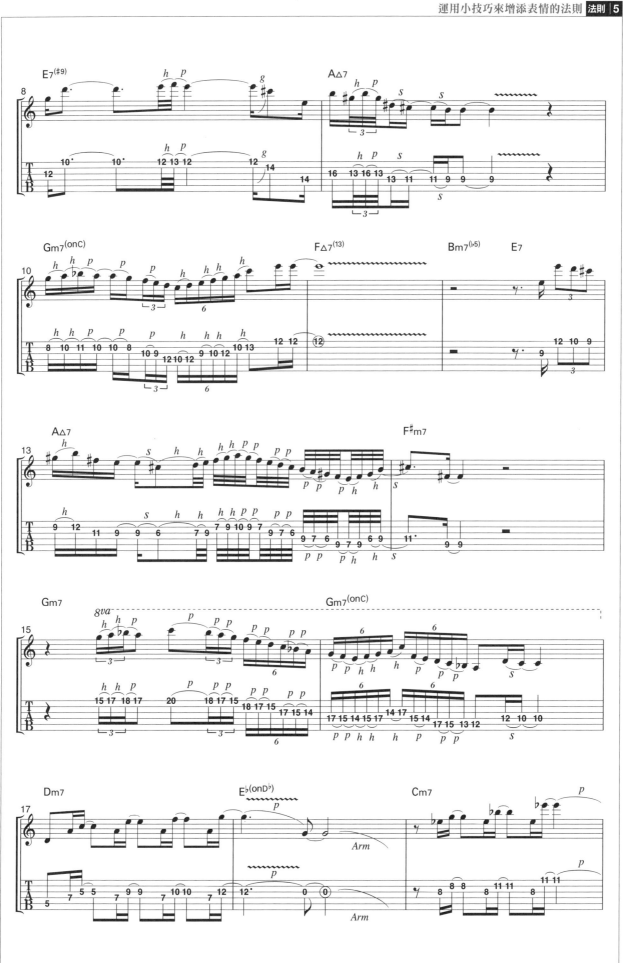

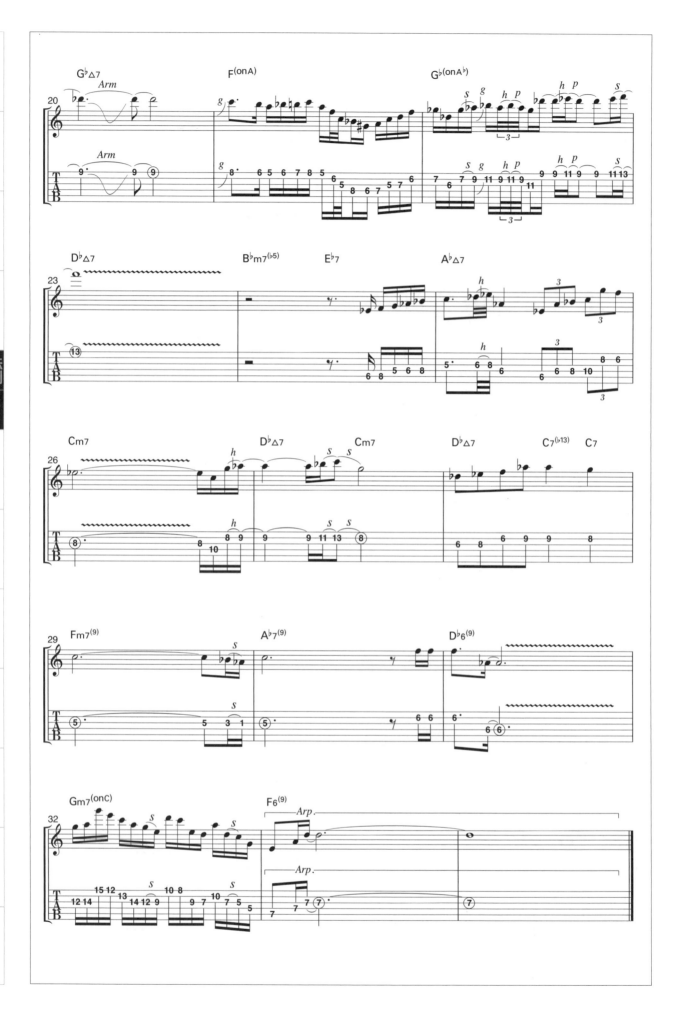

活用推弦（Choking）

| CD Track 31 | EX-01 0:00~ | EX-02 0:13~ | 目的 | 能在顧及音準與消音的狀態下做出推弦 |

🅖 推弦是吉他最強大的獨特武器

技巧派的演奏雖然很重要，但若不能將"表情"帶進樂句中，就只是了無生趣的演奏而已。那麼，要如何將表情或聲音細節加入樂句中呢？其代表性的方法之一，就是活用推弦。

推弦指的是將弦往上推（或往下拉），讓音高產生變化。按照上推的幅度不同可做出半音到2音半的音高上升。但最常用的還是半音、全音與1音半的推弦，請把它當做重點學習。

具體的做法我想各位應該都懂，這邊有幾個要注意的要點。首先，不需發聲的弦要確實消音。例如EXERCISE 1一開始以無名指做推弦，請用握住琴頸的姆指確實做第6弦的消音【照片】。另外一點是，確實發出目標音高的音準來。無法準確掌握推弦音高的人被稱為"推弦音痴"，必需有能確切地做出全音推弦或半音推弦的能力，這點非常重要【圖】。

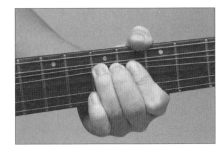

照片●用這種搖滾握法的推弦，姆指可以輕鬆地對第6弦做消音，同時也便於施力。

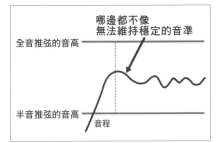

圖●像這種無法精準掌控推弦音程的推弦，聽起來可是比想像中來得怪異喔。

EXERCISE 1　學習推弦的基本手型

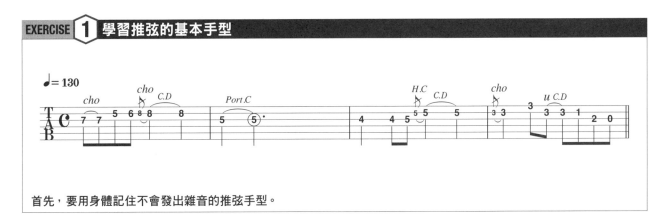

首先，要用身體記住不會發出雜音的推弦手型。

EXERCISE 2　1音半的推弦練習

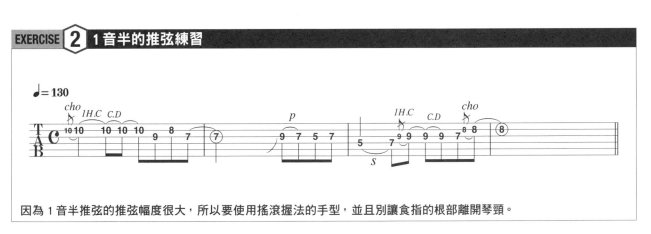

因為1音半推弦的推弦幅度很大，所以要使用搖滾握法的手型，並且別讓食指的根部離開琴頸。

活用顫音（Vibrato）

顫音必須要靠感覺來做出

與推弦並稱雙璧，製造聲韻表情的另一技巧利器就是顫音。是個運用推弦的要領，在將弦上推或下拉後，使音程搖擺、增加動態的一個技巧。手部的動作、方法與要領都與推弦幾乎無異。但仍有幾點需要注意，那麼就來分析一下戰略2吧！

第一點要注意的是，為讓顫音的音程搖擺穩定，推弦式顫音的上下擺幅要一致。例如，若顫音是全、半音混合、音高參差雜現的話，就沒辦法做出動感良好的"顫音"了【圖1】。為了鍛鍊這個部份，像 EXERCISE 1 的這種練習很有效。第1小節是在各琴格做按弦以連奏技法彈出的顫音，第2小節是做出與其相同音程變化的推弦式顫音。請留意各音音高，並確認能將其完整控制精準地做出半音上或下。

另外一個重點是，推弦式顫音的搖擺速度與時間點。搖得快就會給人氣勢很強的印象，慢的話就會給人悠閒的印象【圖2】。還有，推弦音的起始時間點在正拍或反拍對所營造出的印象也會有很大的差別。

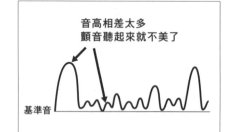

圖1 ●顫音時的音高混亂，聽起來感覺就非常不舒服。

音高相差太多顫音聽起來就不美了

基準音

圖2 ●微小的擺幅與大的擺幅的推弦圖示，能依據曲調所需來隨機調整擺幅度也是很重要的。

大擺幅的推弦 = 大氣，悠閒的印象

小擺幅的推弦 = 細柔，熱情的印象

EXERCISE 1 顫音的練習

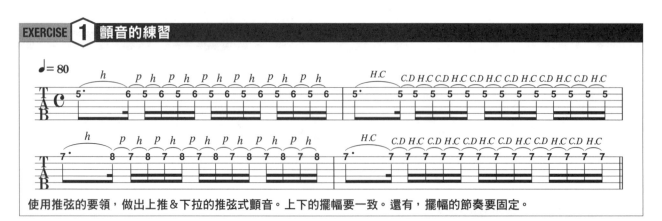

使用推弦的要領，做出上推＆下拉的推弦式顫音。上下的擺幅要一致。還有，擺幅的節奏要固定。

EXERCISE 2 從推弦到顫音的移轉練習

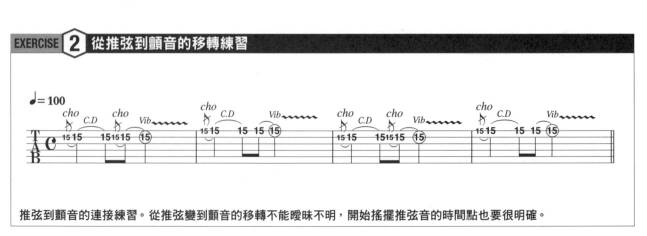

推弦到顫音的連接練習。從推弦變到顫音的移轉不能曖昧不明，開始搖擺推弦音的時間點也要很明確。

為撥弦力道加上強弱

建立在均衡撥弦之上的強弱

在『穩定的交替撥弦法』中，我們已經練習了：以基本撥弦建立音量／音質上的平均，而其實，也會有為刻意做出音差而加入表情的手法。我們稱為 "加入重音 (Accent)"，這在音樂中是很常被用到的概念。

重音，主要是藉由控制撥弦的力道而得，但並不是說交替撥弦不穩也沒關係。請切記！雖說在目標音加入較重一些的撥弦力道就會得到重音效果，而其必要的基礎仍得建立在穩定的交替撥弦上【圖】。

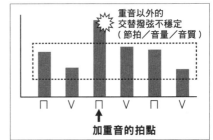

照片●就算做出了重音，交替撥弦的節拍、音量、音質不夠穩的話那就沒有意義了。

實際上，強弱的附加方式，並不建議只在撥弦的 Pick 上施力。無論是刷弦或彈單音時，要能：靈活改變前臂或手腕的振幅、以完整彈到弦的速度來加強輕重音，這是最最基本的條件所在。運用這個方法，除了可以讓重音發出漂亮的音色外，也能使音程穩定。

在實際的樂句裡，在跳躍音（跨拍音）的拍首加強彈奏重音是一般的做法。請用練習例句來確認其效果。

EXERCISE 1 加重音的有效法則 Approach

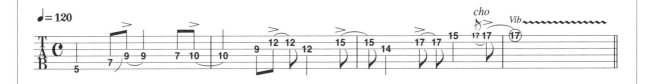

將重音前的拍點彈弱一點，就會使重音更明顯。就整體的聲線來說，各音的強度，都該是漸次遞增。所以，右手要以逐漸增強 (Crescendo) 的方式來彈奏。

EXERCISE 2 以添加重音來加強氣勢

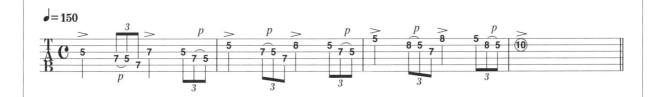

這也是重音的練習譜例。用仿若在第1拍、第3拍把身體的重量壓上去一樣的感覺來彈出氣勢。

戰略 4 泛音(Harmonic)的活用

CD Track 34	EX-01 0:00~	EX-02 0:12~	目的	學會兩種泛音 確實地彈出聲音來

☺ 泛音要在關鍵時刻使用

通常,在以 Pick 彈出的聲音以外,吉他還能以一種叫做 "泛音(Harmonics)" 的彈奏法發出聲音。課題曲中並沒有出現這奏法,在此,僅以自然泛音(Natural Harmonics)跟撥弦泛音(Picking Harmonics)這兩種做為探討的焦點。

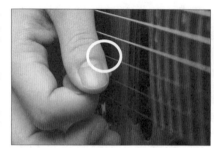

照片●撥弦泛音的觸弦點,如照片中打圈部份所示,用幾乎在 Pick 撥弦的同時以拇指側觸弦的感覺來撥弦。

自然泛音是指在任意琴格的正上方輕輕觸弦,撥弦的同時手指也離開弦,發出 "噹" 般悠遠的高音技巧。在往上行的句子的最後彈泛音,能發出出人意表又引人入勝的聲響。反過來說,若在這地方彈錯也會特別明顯,在樂句中有泛音的部份一定要確實的彈出來。撥弦泛音指的是:在 Pick 彈到弦的同時,近 Pick 的姆指側也去觸弦(擦到的感覺),發出 "叮" 一般嘶鳴的高音技巧【照片】。這是技巧派吉他常常活用的技巧。在重一點的破音音效上會較容易彈出這樣的聲響,所以彈不出來的人可以改變一下自己的聲音設定。要注意的是,不論哪種泛音,亂用的話就沒有意義了。要在關鍵的地方活用!

EXERCISE 1 自然泛音的練習

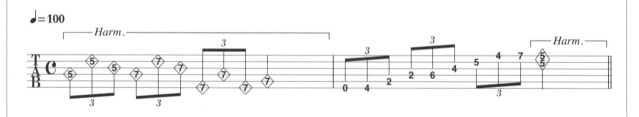

使用自然泛音的樂句。很難發出聲音的話,往靠琴橋側附近做撥弦就會比較容易發出聲音。

EXERCISE 2 撥弦泛音的練習

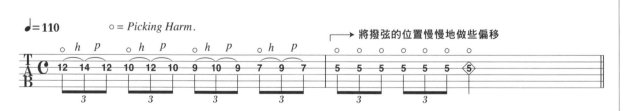

這是使用撥弦泛音的樂句。要知道隨著右手撥弦位置的不同,右手拇指觸弦位置也會隨之改變,致使泛音的音高也會變化。

法則 5

搖桿&悶音的活用

◉ 搖桿與悶音是添加表情的知名配角

最後要教的是搖桿技巧及仔細活用悶音來控制重音的方法。關於使用搖桿的方式，首先會因搖桿的種類及其可動範圍而有所不同，想要大膽地活用搖桿的話，應該使用大搖桿(Floyd Rose)系統，只想稍微搖晃一下聲音的程度，就使用 Strato 等吉他上配備的小搖桿(Synchronized)系統。而搖桿的握法，筆者是用【照片】那樣的方式。就要做出的聲響效果、音程變化程度來說，必需用像推弦那樣的邏輯去思考，才能確實地抓到"壓（或拉）搖桿到那個位置才能到所需音高"？的感覺。還有一個叫"Cricket"的演奏法，這是敲一下搖桿後讓聲音產生搖動的技巧【圖】。

EXERCISE 2 介紹的是加入碎拍的琴橋悶音，使聲音發生強弱變化的技巧。比起嚴格遵照譜面上標示悶音的地方再靠琴橋做悶音的思維，倒不如以全句皆先靠琴橋，在沒標示悶音的高音弦聲部再離開琴橋撥奏發出重音，反而能獲得更佳的音韻聲效。

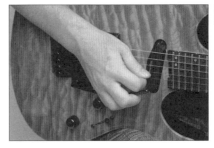

照片 ● 筆者的習慣是用無名指與中指握持搖桿，請先試試這個握法。

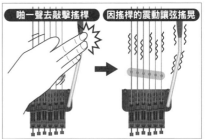

啪一聲去敲擊搖桿　因搖桿的震動讓弦搖晃

圖 ● Cricket演奏法。敲一下搖桿後，讓搖桿成為懸浮狀態自然顫動，產生聲音搖晃感。

EXERCISE 1 活用搖桿的訓練

♩= 110

Arm. Vib〜〜〜 Vib〜〜〜 *p* Vib〜〜〜 Vib〜〜〜

在搖桿操作上，要做的就與左手推弦或顫音時一樣，得確實地掌控"到位"的音準與音韻（振幅）的律動。

EXERCISE 2 襯托重音的琴橋悶音

♩= 90

在重音的前後加上琴橋悶音，會讓重音更加明顯。

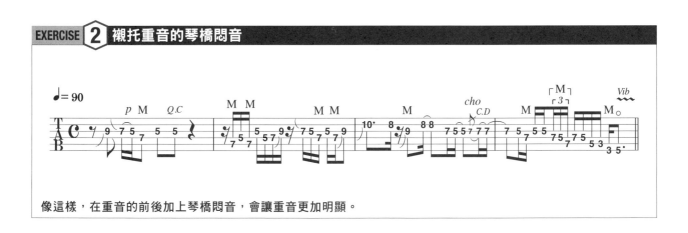

像這樣，在重音的前後加上琴橋悶音，會讓重音更加明顯。

　　提供發出聲音之最重要的要素就是弦。依據弦的質地不同，對好彈與否及聲響都會有所影響，這邊要來介紹幾種弦。

　　在技巧派吉他的彈奏上，許多重搖滾或金屬掛的人大多是使用第1弦＝.009，第2弦＝.011，第3弦＝.016，第4弦＝.024，第5弦＝.032，第6弦＝.042，較細的Gauge（規格詞，代表弦的粗）的型號。也有人是用較粗的規格。較細的弦張力(Tension)也比較低，優點是推弦和操作搖桿時比較輕鬆。而且，使用張力較低的弦，比較聽得出泛音來，彈奏泛音時也會覺得容易得多。

　　我們可能會覺得這種細弦有很多好處，但粗弦也有許多優點。那就是 "可發出厚重又實在的聲音"。雖然會因為音色設定或彈法的不同弦音就有不太一樣的效果，但基本上，使用粗弦的 "聲響彈性" 是細弦所做不到的。相反的，粗弦的張力會比較高，左手按弦就需要施以一定的力道才行。

　　筆者在技巧派演奏的多數歌曲中，使用了前面提到的.009～.042的套弦，需要彈奏較多低音弦時，使用的是第1弦開始.009／.011／.016／.026／.036／.046的套弦。廠牌方面，最近很愛用Elixir跟Everly。

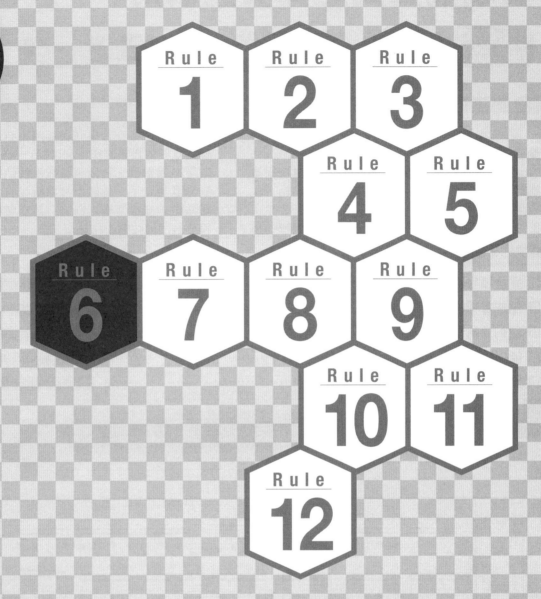

12 Rules & Strategies for Technical Guitar playing

法則 6

實現能更高速彈奏的法則

能做到快速撥弦與左手高速運指就能實現高速彈奏的目標，
此外，也可藉由分析樂句之所需以應對好的撥弦動作來達到彈奏高速化的目的。
那就是經濟型撥弦法(Economic Picking)，以及只用左手發聲的技巧
邁向高速化的道路有很多，憑藉各種Idea也能引領出更深層的速彈技法
來看看這部份法則吧！

法則 | 6 課題曲
實現能更高速彈奏的法則

CD Track 36 示範演奏　CD Track 37 背景音樂　左手的難易度 (L)　右手的難易度 (R)

TG 高速化所需的各項技巧是？

這是為了攻略難以用交替撥弦法做高速化節奏或速彈的課題曲。經濟型撥弦法（Economic Picking）很適於高速彈奏，但也有不易維持節奏穩定的缺點。用因地制宜的面向去思考的話，在能用交替撥弦彈出的拍速時就選用交替撥弦；反之，再用經濟撥弦法來解決，是比較明智的抉擇。能否掌握交替撥弦與經濟撥弦的切換臨界是件很重要的自我訓練。利用3音一音組的樂句反覆就可以練習到上述兩個撥弦法的切換了！讓我們來刻意設定了一個難以抉擇撥弦方式的拍速，想辦法做到能從連奏（Legato）或交替撥弦流暢地切換到經濟撥弦吧！

Check Point

- □ 完全學會經濟撥弦的基本 …………………………………………… ➡ 做不到的話，前往P.65的戰略1
- □ 記住各種經濟撥弦的樂句 …………………………………………… ➡ 做不到的話，前往P.66的戰略2
- □ 能夠分辨使用交替撥弦與經濟撥弦的臨界 ………………………… ➡ 做不到的話，前往P.67的戰略3
- □ 能彈奏只用左手的高速彈奏 ………………………………………… ➡ 做不到的話，前往P.68的戰略4
- □ 記住"令人聽得出"高速的樂句 …………………………………… ➡ 做不到的話，前往P.69的戰略5

➡ **全部都能完美地彈出來的話，前往P.71的法則7 !!**

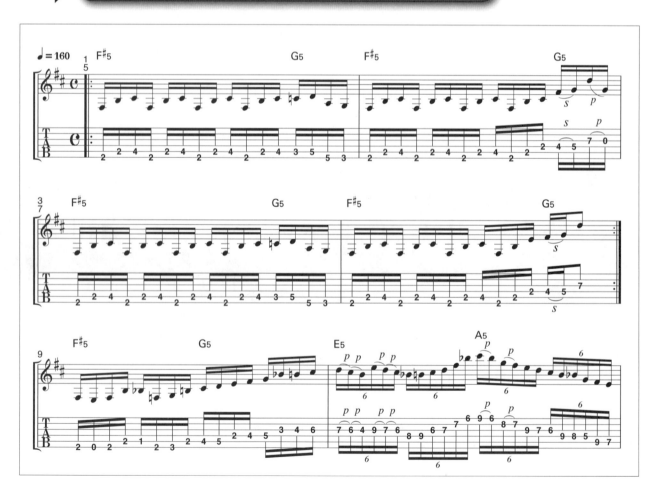

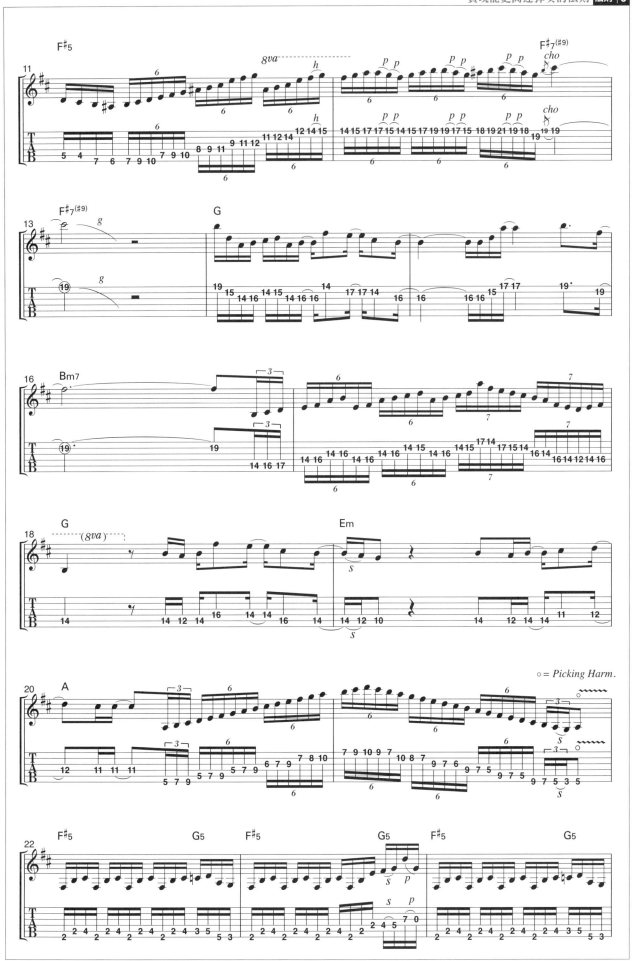

經濟型撥弦法(Economic Picking)的活用～1

CD Track **38**	EX-01 0:00～	課題曲上面的…	目	學會經濟撥弦的基礎
	EX-02 0:14～	第1小節～ CD Time 0:06～	的	彈出簡單的樂句

經濟撥弦的基礎訓練

速彈的基本是將交替型撥弦法高速化,在『穩定的交替撥弦法』中我們已經學會了這樣的撥弦方式。但,還是有很難用交替撥弦彈奏的樂句。遇到上述的情形,有效的彈奏的戰略就是使用 "經濟型撥弦法 (Economic Picking)"。簡單地說,它並非把 4 → 3 弦的撥弦樂句以下撥→上撥來彈奏,而是使用下撥→下撥來彈奏的技巧。與交替撥弦不同,它只進行一個(方向)動作,有效率地提升速度是它想解決的目標【圖1 & 2】。

其完美呈現的最大關鍵在於,左手的按弦與右手撥弦的時間點的契合。與交替型撥弦不同,對節奏的掌控,經濟型撥弦較前者困難,左右手互相配合的時機是其亟需掌握的地方。首先,請從較慢的拍速開始,以磨練左右手的動作契合時間點。

EXERCISE 部份是挑戰最簡單的經濟型撥弦。注意連續下撥與連續上撥時的速度是 "均速進行",請仔細地去揣摩。

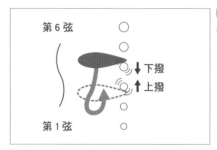

圖1 ●交替撥弦的動作是像這樣的。換成經濟撥弦的話…(A 到

圖2 ●經濟撥弦的動作。與交替撥弦比起來移動的距離較短,因此能彈得快。

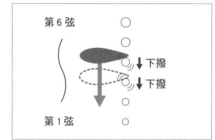

EXERCISE 1 經濟撥弦的基礎練習1

首先以交替撥弦來彈,在拍速變快開始覺得變難彈時改用經濟撥弦。要注意第 2 小節的跨弦數不同於其他小節。

EXERCISE 2 古典歌曲上慣用的經濟撥弦法

古典歌曲上慣用的彈法。由於,彈奏 3 連音中的第 3 音後容易因跨弦而拖拍;因此,請用外側撥弦 (Outside Picking),讓跨弦動作變小來回到拍首。

經濟型撥弦法(Economic Picking)的活用～ 2

○ 亂用經濟撥弦是很危險的

首先，請看一下 EXERCISE 1。因在 3 連音當中有弦移動作，如果用交替撥弦來攻略的話，要彈好這個有頻繁的內、外側跨弦的高速樂句將會非常地累人。但如果改用經濟撥弦，就如同譜中的指示一樣，使用上撥→上撥→下撥的動作，會比用交替撥弦來得好彈些。所以，請記得使用經濟撥弦的重點及時機就是，若遇持續交替撥弦需做頻繁跨弦的樂句時，可考慮用經濟撥弦來替換。

但也請注意！就算遇到用交替撥弦會包含很多的內、外側跨弦的情況，也不要胡亂地使用經濟撥弦。經濟撥弦的特性是，適用於替代撥弦節奏容易混亂的樂句，若將之用在慢速進行的樂句中，反而不利於保持節奏的穩定。在用交替撥弦追不上拍速，並且以交替撥弦難以彈奏的情況裡使用經濟撥弦，才是實踐高效率、通向高速彈奏的捷徑之路。

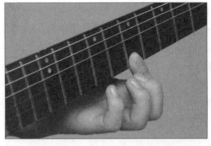

照片1●如EXERCISE 1中，需跨弦連撥第7琴格處，如果覺得難按的話，就用封閉指型來連按(一指按兩條弦)也是可以的喔！

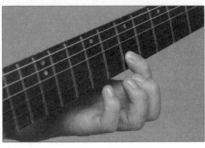

照片2●以封閉指型由第 1 弦到第2弦按異弦同格音之時，手指要像這樣，以稍微彎曲的手指腹，將第1弦做消音。

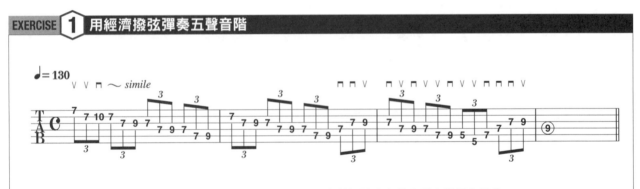

EXERCISE 1 用經濟撥弦彈奏五聲音階

用經濟撥弦彈奏五聲音階基本型。運用經濟撥弦可讓難以在交替撥弦法上做出重音變得容易些。

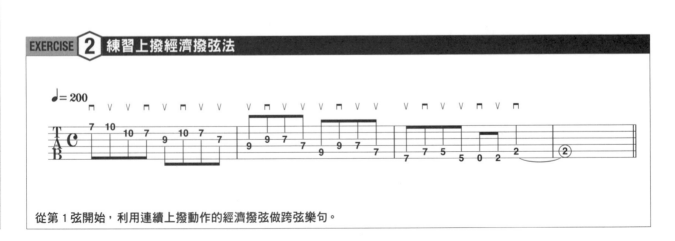

EXERCISE 2 練習上撥經濟撥弦法

從第 1 弦開始，利用連續上撥動作的經濟撥弦做跨弦樂句。

法則
6

因地制宜地運用經濟型撥弦法(Economic Picking) 與交替撥弦法(Alternative Picking)

CD Track 40 　EX-01 0:00~　EX-02 0:13~　目的 經濟撥弦與交替撥弦搭配活用

ⓒ 自然地習慣搭配交替撥弦

樂句中，沒有全部都是用經濟撥弦來完奏的樂句案例。絕大部份都是與交替撥弦或其他的撥弦方式一起併用。這邊所要進行的戰略是：用一般常用的交替撥弦與經濟撥弦混合使用來完奏樂句的方法。

EXERCISE 1 中，第 1&3 小節使用了交替撥弦，第 2&4 小節使用了經濟撥弦。在 2&4 小節時，維持以經濟撥弦做為跨弦的動作固然重要，但是否能確實地彈出 8 分音符與 3 分音符的拍感也很重要。要考慮到，節奏若曖昧不明，就失去使用經濟撥弦意義了。要注意保持第 2 小節以下撥跨弦以及第 4 小節上撥跨弦的經濟撥弦的音質。EXERCISE 2 中，在以交替撥弦為主的樂句中摻加入了許多的經濟撥弦。彈奏的重點在於：很多人會在跨小節的經濟撥弦時節奏混亂。請配合節拍器與示範演奏練習，儘量避免節奏混亂。經濟撥弦並不是特殊的彈奏法，將它界定成是介於交替撥弦與後面要講的掃弦(Sweep)間的橋樑【圖】，就能稍緩它難彈的感覺了！

圖●要了解，經濟撥弦是交替撥弦與掃弦間的連結橋樑。

EXERCISE 1　交替撥弦切換到經濟撥弦的練習

讓左手食指快速移動 [食 食]

♩= 130

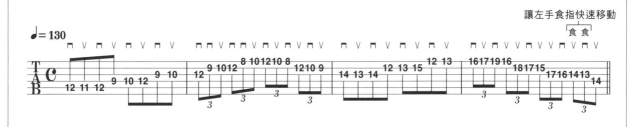

從交替撥弦到經濟撥弦的右手切換練習。要確實彈出 8 分音符與 3 連音符。

EXERCISE 2　用經濟撥弦來克服弦移

讓左手小指快速移動 [小 小]

♩= 180

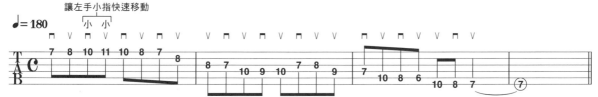

以交替撥弦難以進行弦移動作時，用經濟撥弦就會讓事情變得簡單些。這樣就能對付快拍速的樂句了！

以 "無撥弦" 來增加速度

只有左手的高速化

在高速化的主題之下，大家往往會較重視的是以右手快速、正確的撥弦進行，但不使用撥弦就能提昇速度的方法也是有的。那就是用左手搥弦與勾弦發出聲音的手法，也就是所謂的 "連奏法(Legato)"。這邊要教的是連奏法的先修課程，是僅就如何提升左手快速彈奏的戰略。

這個彈奏法最大的好處是，不會被右手的速度侷限，可以做出左手最快的速度。不需再為契合撥弦與運指的時間點而煩惱，並且右手也能更靈活地做好不發聲弦的消音等也是其優點。

基本上不做撥弦，在弦移後的起始音用左手搥弦發出聲音。其他音也僅交由左手負責，注意別讓聲音越來越弱。右手進行半悶音(Half Mute)【照片】，連奏中雜音的出現率就能有效地降低，所以建議一定要會。EXERCISE 2 中則出現了各種長短音符。還是得注意維持好節奏的穩定來彈。

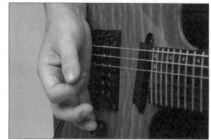

照片●做半悶音 (Half Mute) 的樣子，與普通的琴橋悶音看起來沒兩樣。以將小指側 (手刀) 輕放在弦上的感覺再撥弦。

EXERCISE 1 不用撥弦也能確實發聲的練習

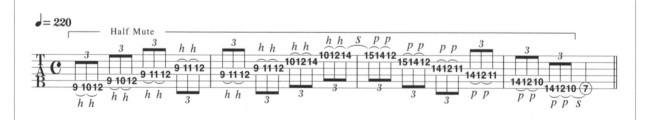

右手不做撥弦，由左手食指搥弦開始的樂句。利用右手施加半悶音 (Half Mute) 來控制發聲力道、音色。

EXERCISE 2 無撥弦樂句高級編

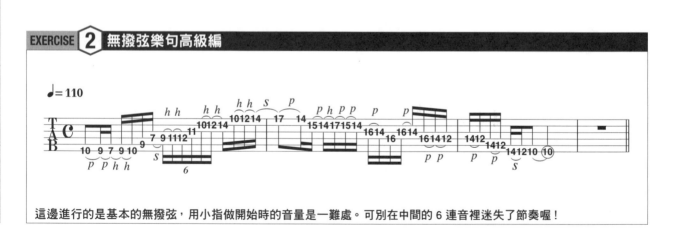

這邊進行的是基本的無撥弦，用小指做開始時的音量是一難處。可別在中間的 6 連音裡迷失了節奏喔！

"聽起來"很快的特殊技巧

CD Track 42	EX-01 0:00~	課題曲上面的··· 第41小節~ CD Time 1:29~	目 不使用全撥弦 (Full Picking) 的 學會快速化的技巧
	EX-02 0:07~		

學會 "聽起來" 很快的技巧

高速化最後的戰略，要介紹的是 "聽起來" 就像快速樂句一樣的巧妙技巧。只要用對地方，就會相當好用，請務必學會。

第一個是使用很多開放弦音的勾弦句型。如同 EXERCISE 1，若能快速地做出連接按住的琴格音與開放弦音的勾弦動作就能使樂句漸次走向高速化。這樣的樂句是，活用高把位的按弦及開放弦音，讓音程差異變大，就能使它 "聽起來" 有 "更快" 的微妙效果。

另一個技巧是，右手撥弦與只做搥弦勾弦的左手的連結。對如 6 連音等的快速樂句很有效，只有一開始的 3 個音要撥弦，剩下的 3 個音只用左手發出聲音。因負擔變少了，因此右手就能在 6 連音的樂句中撐得到最後【圖】。但，若搥弦與勾弦的聲音變弱，或節奏亂掉的話，整個就毀了。而在連音聲部若有弦移的樂句是無法使用這個技巧的。

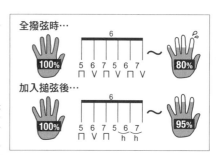

圖●依使用技巧的不同；左右手疲勞度的具像化圖示。使用全撥弦時右手較易疲勞難保持持久性。右手撥弦時右手較易疲勞難保持

EXERCISE 1 挾帶開放弦音的樂句

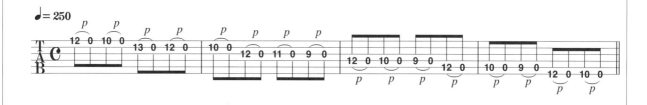

用搥弦音挾帶開放弦音，除了能讓音程的跳躍較激烈以帶出一種巧妙的味道，也能做出速度感。

EXERCISE 2 全撥弦與連音的併用

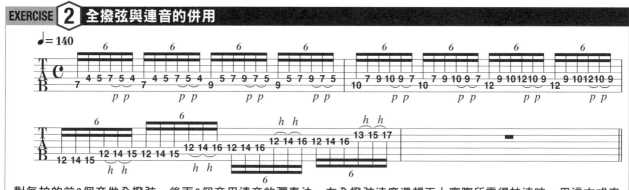

對每拍的前3個音做全撥弦，後面3個音用連音的彈奏法。在全撥弦速度還趕不上實際所需得拍速時，用這方式來彈聽起來也還是很有氣勢。

想彈好技巧派的演奏，讓吉他處於"好彈"狀態當然會比較好。這邊就來說說"好彈"的吉他到底是怎麼一回事吧！

與至今所介紹過的弦或Pick的知識不太一樣。我認為，影響吉他好彈／不好彈的最大因素是"琴頸"。琴頸是含蓋於左手按弦動作中的一環，依據按弦的難易度，就越會影響到吉他的好彈與否。

這個好不好彈的變因，首先就是琴頸的狀態。琴頸不斷地在支撐著很大的張力（弦的拉力），若沒有好好維護的話，琴頸會出現彎曲的現象。琴頸上翹，也就是"順向彎曲"的情況是最常見的。順向彎曲的吉他弦距就變高了，就需要更多按弦的力量，對於提高速度或流暢的動作上，就容易有多餘的"附加動作"產生。而且弦距變高的話，音準也會變得不穩定。與順向彎曲反方向的情形稱為"反向彎曲"，弦與琴頸靠得太近，容易出現打弦，兩者都是我們所不樂見的狀態。

判斷琴頸處於怎樣的狀態需要專業知識，去找信任的樂器行或維修服務是最好的。自己動手進行各種嘗試也行（經由自己維護，會更愛惜），但要是不幸是在用自己的"主力吉他"做維修"試驗"失敗了的話，那損失可是難以估計的。一開始，請用不重要也不怎麼使用的吉他來開始練習會較好些。

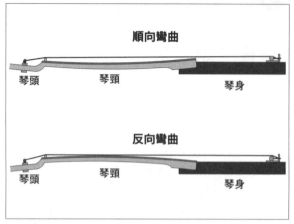

順向彎曲

琴頭　　　琴頸　　　　　　琴身

反向彎曲

琴頭　　　琴頸　　　　　　琴身

▲ 順向彎曲與反向彎曲的情境例子。順向彎曲會使弦距變高，對技巧派的演奏如同大敵。反向彎曲會產生很多的打弦情形，變成連技巧都無法使用。

Rule 1 Rule 2 Rule 3 Rule 4 Rule 5 Rule 6 Rule 7 Rule 8 Rule 9 Rule 10 Rule 11 Rule 12

12 Rules & Strategies for Technical Guitar playing

法則 7 順暢的掃弦 (Sweeping) 法則

一個動作就可以發出連串聲音……的終極技巧，
就是這邊要介紹的"掃弦"
是進一步貫徹經濟撥弦的技術，
同時也是彈奏技巧派吉他不可或缺的一個要素。
它並非一般的彈奏技法，要用到特殊的動作，沒辦法一招到底，
為確實地走向更完備的戰略準備，希望您務必學會。

順暢的掃弦 (Sweeping) 法則

CD Track 示範演奏 **43**　CD Track 背景音樂 **44**　左手的難易度 **L**　右手的難易度 **R**

TG 加入各種掃弦技巧的超絕課題曲

掃弦是個需左右手的契合時間點絕妙配合、同時不能讓各音重疊，並對弦的消音嚴格要求的技法。運用關節按弦（封閉指型）來處理異弦同格音是基本法則，覺得這樣很難的話，也可以試試一根手指按一條弦的方法。用關節按法來按異弦同格會輕鬆得多，但有時候也有可能以各指分別

按弦比較好彈的情況發生。以右手輕輕地施加半悶音(Half Mute)，讓撥出音變得稍糊也是一招權宜之計。在示範演奏中並沒有使用半悶音，但可試著在後半部（33小節後）的9連音部份做點悶音來彈。除了能讓雜音較不容易出現，聽起來也會更有速度感。請試試看吧！

Check Point

☐ 確實做出3～4條弦的掃弦 ……………………………………… ➡ 做不到的話，前往P.75的戰略1

☐ 確實奏出全弦（6條弦）的掃弦 ……………………………… ➡ 做不到的話，前往P.76的戰略2

☐ 使用封閉指型按法也能發出清楚的聲音 …………………… ➡ 做不到的話，前往P.77的戰略3

☐ 能判斷出與掃弦相配的樂句 …………………………………… ➡ 做不到的話，前往P.78的戰略4

☐ 能在掃弦中加入搥弦與勾弦 …………………………………… ➡ 做不到的話，前往P.79的戰略5

➡ **全部都能完美地彈出來的話，前往P.81的法則8 !!**

全部都能完美地彈出來的話，前往P.81的法則8 !!

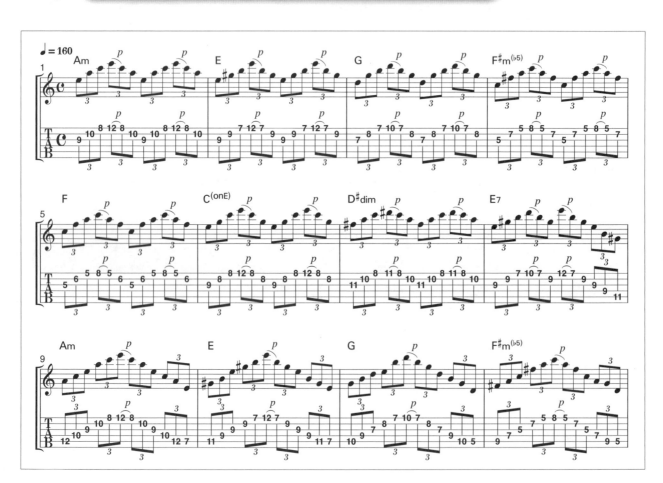

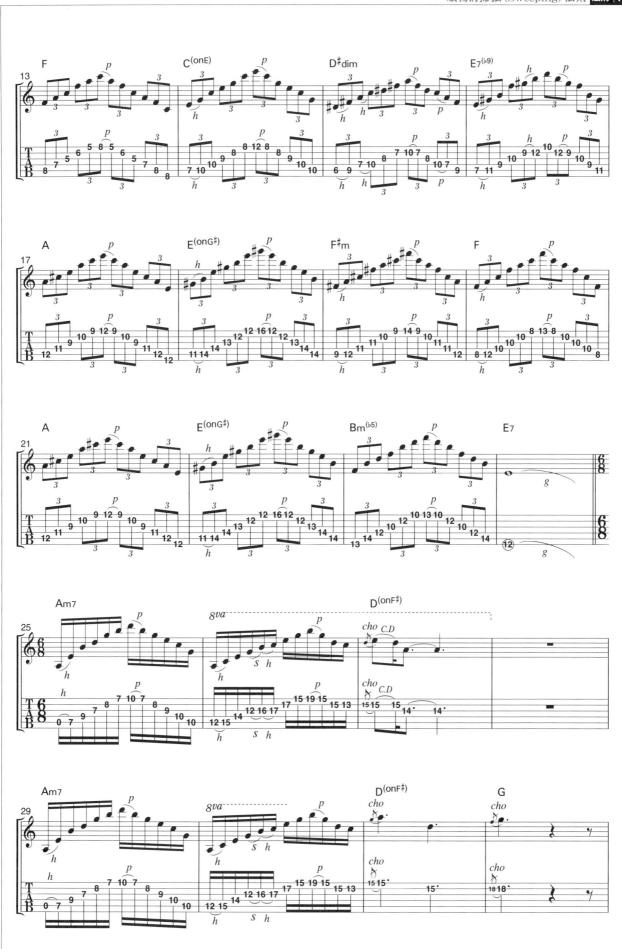

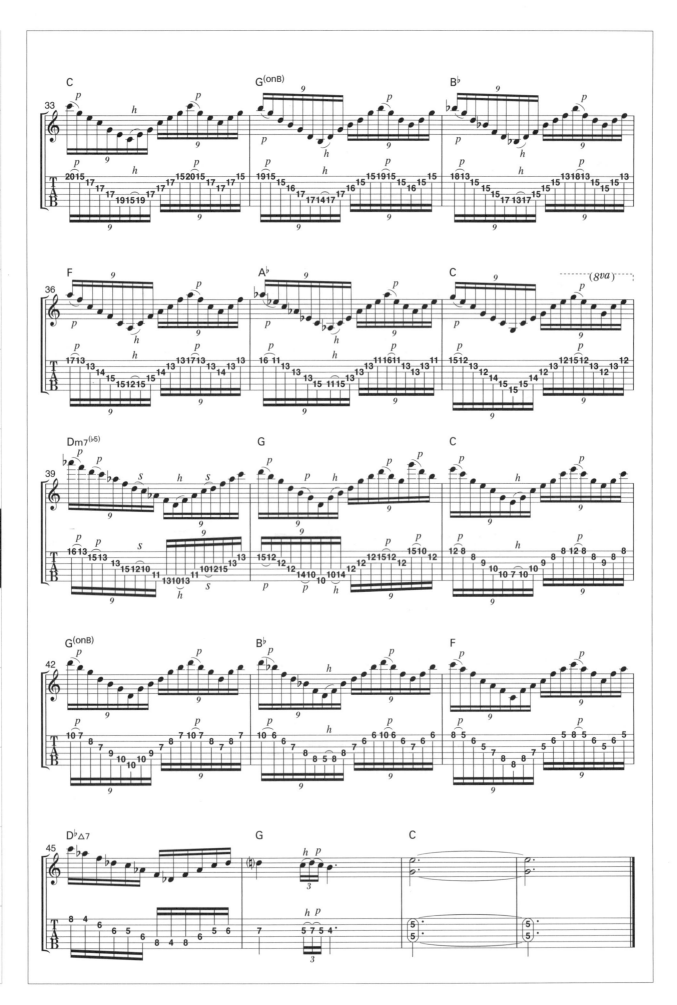

 戰略 1 # 3～4 條弦的掃弦

CD Track 45	EX-01 0:00~ EX-02 0:20~	課題曲上面的… 第1小節～ CD Time 0:04~	目 記住掃弦的基礎知識 的 彈會簡單的樂句

首先右手要保持正確的節奏

在技巧派演奏中亞具代表性的一個技巧就是掃弦（Sweep・Picking）。它可說是前面所提的經濟撥弦的增強版。一個動作，例如只用下撥就可彈到多條弦，能輕易地發出多個連貫聲音。與一個動作彈出兩個音的經濟撥弦相比，掃弦最多可以發出6個音【圖】。

首先，為了要習慣掃弦，請試試上行下行都有3個音的 EXERCISE 1，以及上行下行都有4個音的 EXERCISE 2。自由設定拍速，先從能熟練地掌握好右手的動作開始。左手的指型是固定的，右手上撥或下撥弦時都要在正確的節奏下完成。關於掃弦時的消音，基本上是靠右手來進行。首先，以讓每個音確實發聲為目標，這是玩透掃弦的第一步。習慣之後，讓左手在固定的指型下與右手撥弦的時機完美契合，一條一條地分別按弦。不慌不忙地確實執行。

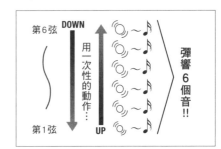

圖●一個掃弦動作最多可發出6個音。與刷和弦不一樣，要讓撥弦音是逐一以單音來呈現。

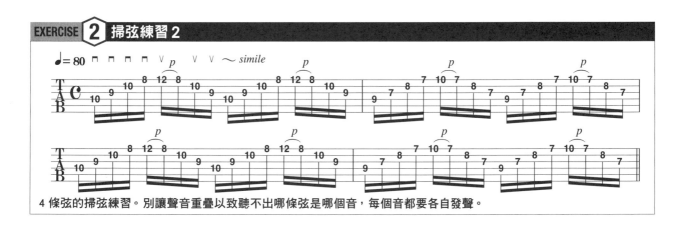

EXERCISE 1 掃弦練習1

3 條弦的掃弦。先從這裡開始練習。左右手的時間點要確實契合，讓各音清楚、逐一地發出聲音。

EXERCISE 2 掃弦練習2

4 條弦的掃弦練習。別讓聲音重疊以致聽不出哪條弦是哪個音，每個音都要各自發聲。

戰略 2 | 5～6 條弦的掃弦

CD Track 46	EX-01 0:00～ EX-02 0:20～	課題曲上面的… 第9小節～ CD Time 0:16～	目的 消音都要逐一做到 能彈出全弦的掃弦

⊖ 很難的消音法，思考其對策

鑽研掃弦的第 2 個戰略，挑戰使用 5 條弦，以及 6 條弦的掃弦。基本的動作跟概念跟戰略 1 相同，而這邊要介紹的是更詳細的彈法與訓練方式。

低音弦部份要活用右手琴橋悶音來完成消音。EXERCISE 1，彈奏前右手要在第 4 ～ 6 弦的琴橋處預備，彈完的弦馬上用右手消音【照片 1】。

高音弦部份的消音要以左手來進行。特別是初習者，在彈上行音時（由 1st 往 6th 移動）常因不習慣消音訣竅致使手指不小心在離開彈完的弦時勾出開放弦音。解決的對策是，彈完後左手指不要馬上離弦，要稍微慢一點再讓按弦的手指離開。還有個小秘訣是在上弦枕附近套上橡膠束圈，這樣開放弦音就不會發出聲音了【照片 2】。

不管怎樣，消音都是個最大的重點，請別忽略其重要性。

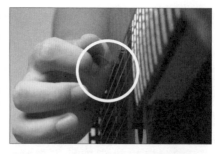

照片 1 ●開始彈奏時的右手。手輕輕地放在琴橋上，做成半悶音（Half Mute）狀態也沒關係。

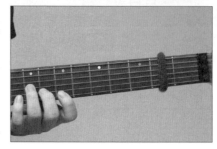

照片 2 ●如果是沒用到開放弦音的掃弦，用橡膠束圈等東西套在琴頭附近，也是個消除雜音的方法。

EXERCISE 1 記住不讓雜音出現的方法

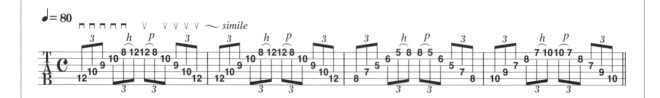

5 條弦的掃弦。若上行時會讓彈完的弦發出雜音時，讓手指離開的時機稍微往後延遲即可。

EXERCISE 2 挑戰6條弦的掃弦

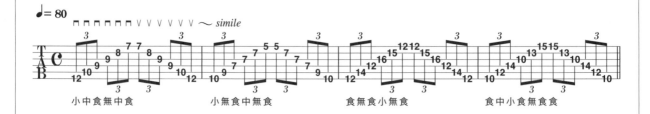

小中食無中食　　小無食中無食　　食無食小無食　　食中小食無食食

終於到了使用 6 條弦的掃弦了！這邊沒使用封閉指型的按法，以移動把位方式來彈奏。

<table>
<tr>
<td>戰略
3</td>
<td colspan="3"># 運用關節按弦(封閉指型)的掃弦</td>
</tr>
<tr>
<td>CD Track
47</td>
<td>EX-01　0:00~
EX-02　0:16~</td>
<td>課題曲上面的…
第17小節~
CD Time　0:28~</td>
<td>目
的　用關節按壓異弦同格
並使聲音不要重疊發聲</td>
</tr>
</table>

關節連按部份也別讓聲音重疊

至今的戰略樂句，左手的運指都是各弦以個別的手指來按壓，但對掃弦樂句來說異弦同格出現的機率很頻繁。用俗稱"關節按弦（or 封閉指型）"來處理異弦同格音是我們要特別去關注的重點。將其視為攻略技巧派吉他的必練戰略並全力研究吧！

說到要注意些什麼的話，那就是在使用關節按弦時得避免產生"聲音重疊"這件事。掃弦時，前提為讓高速進行的分解和弦(Arpeggio)音能個別發聲，如果因聲音重疊致使聲音糊掉，那費心完奏的掃弦也就白費了。

讓聲音不重疊的對策是，善加利用手指的關節做消音。以 EXERCISE 1 為例，第 1&2 弦的第 8 格用食指的關節來按，彈完第 2 弦時，挺起指尖，讓指腹做輕觸第 2 弦的動作【圖】。請先練習手指挺起來的感覺，然後再把它放進掃弦中。

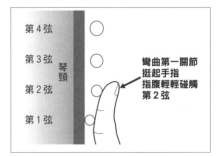

圖●彈完第 2 弦時挺起手指，指腹做出輕觸琴弦的狀態。

EXERCISE 1　使用關節按弦的掃弦 1

♩= 100

中食食小食食 ～ simile　　中中食小食中 ～ simile

使用關節按法的兩弦掃弦練習。不要使聲音重疊。善加使用第一關節，將彈完的音做消音。

EXERCISE 2　使用關節按弦的掃弦 2

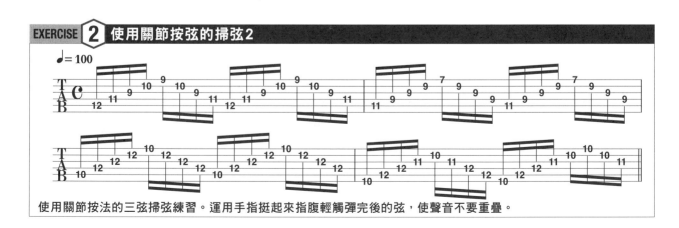

♩= 100

使用關節按法的三弦掃弦練習。運用手指挺起來指腹輕觸彈完後的弦，使聲音不要重疊。

戰略 4 掃弦與開頭的撥弦之間的關係

CD Track 48 | EX-01 0:00~ | EX-02 0:09~

目的 判別讓掃弦容易執行的撥弦方式

思考開頭時的撥弦

掃弦是使用了特殊撥弦方法的技巧，有交替撥弦這種規則性撥弦無法做到的極限可能。低音弦→高音弦移動的樂句是用下撥，相反的，高音弦→低音弦移動以上撥完成，一定要將這些東西分清楚。

例如，請看看 EXERCISE 1 的第 1 小節。一般理論上，起始音都會以下撥做為開始，若一開始用下撥，因下一個音是同弦音，就得用上撥才順。如此，將得多做一個外側跨弦到第 4 弦第 9 格，才能開始做掃弦。但是，一開始的音用上撥彈的話，下一個音（第 5 弦第 7 格）就可以開始掃弦了，可以避免前述多了個不必要的跨弦動作【圖】。若不先判斷譜例第一列的撥弦序就貿然行事，如第一小節的相同情節將發生在第 2 小節上。像這樣，選錯了開始的撥弦方式，將造成後續撥弦難度上升。

但是，當然也有因重音優先而不得不為上述行為的狀況，如果可以的話，儘量讓自己有不論是下撥／上撥先行，都能從容以對的能力。

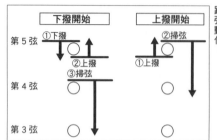

圖●EXERCISE 1 的第 1 小節。從下撥開始的軌道圖示，其結果會在②～③間產生多餘的跨弦動作。

EXERCISE 1 適合自己的是下撥還是上撥？

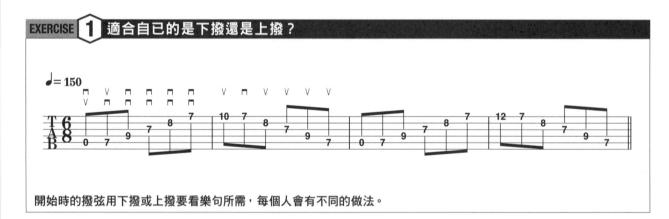

開始時的撥弦用下撥或上撥要看樂句所需，每個人會有不同的做法。

EXERCISE 2 為了做出掃弦的重音

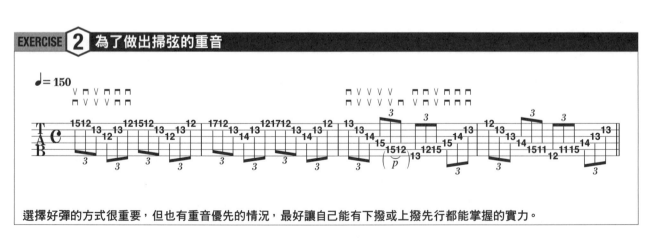

選擇好彈的方式很重要，但也有重音優先的情況，最好讓自己能有下撥或上撥先行都能掌握的實力。

戰略 5 積極地使用左手小技巧

CD Track 49 | EX-01 0:00~ | EX-02 0:10~ | 目的 積極的將搥弦或勾弦編排進掃弦中

該注重節奏的維持還是樂句的流動呢

掃弦是只用一個撥弦動作的技巧，但也可以不受此限於此，將左手的技巧＝搥弦或勾弦加進來做為裝飾。其實，在此之前也有出現過了！在此，讓我們更積極地將之加入（搥勾弦）吧！但要好好注意的是：此舉可能使原已容易混亂的掃弦節奏變得更亂。為避免上述的情事發生，來看看練習範例吧！

EXERCISE 1的重點在於，在開始的搥弦或勾弦音後的右手該怎麼應對。第1個對策是，拍速不是太快的時候加入空刷就可以了。在無法加入空刷的速度下，搥弦或勾弦正在進行時要將撥弦停下，在接著要撥的弦旁待機。EXERCISE 2因加入了更多的裝飾音，很容易形成節拍混亂的掃弦。在這種情況時，保持節奏的穩定更形重要，而樂句的流動與氣勢也得用心經營。先不要拘泥於節奏，要是樂音聽起來夠酷的話，節奏稍有一點不穩也還算可以容許。

照片1●EXERCISE 1第一小節勾弦的部份。先用這樣的指型…。

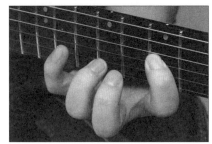

照片2●用無名指做勾弦，要維持著節奏並讓勾弦音確實發聲，可能會較想像更困難。

EXERCISE 1 搥弦&勾弦併用的樂句

在掃弦中加入搥弦或勾弦。使用的是 7th 和弦的分解和弦 (Arpeggio)，別讓各音音量&節拍不平均。

EXERCISE 2 與滑弦併用的樂句

m7(♭5)和弦的掃弦。這邊加入了滑弦，要流暢地連接起來。

79

　　琴身 Top 上鮮艷的色調，及其美麗的雲狀楓木，這把琴是 ESP 所發售的 MV 系列 Custom 型號。與現在賣的 MV 系列有些規格上的不同，應該是因當時買進的是二手的關係。

　　特徵上，琴格大小是 Medium Scale 的規格，前拾音器是以傾斜的狀態裝置在琴上，琴頭部份也使用了展現華麗的雲狀楓木貼皮製作而成。還有，音色旋鈕（下方的旋鈕）是按／拉（Push ／ Pull）式的，後拾音也能切換為單線圈。琴衙部份用的是 Jumbo・Type（最大）的規格，因此是一把非常好彈的吉他型號。

　　然後，琴身背面還做了些相當滑順的輪廓造型，是由作者認識的維修專員以手工製作，精密度應該是沒話說。

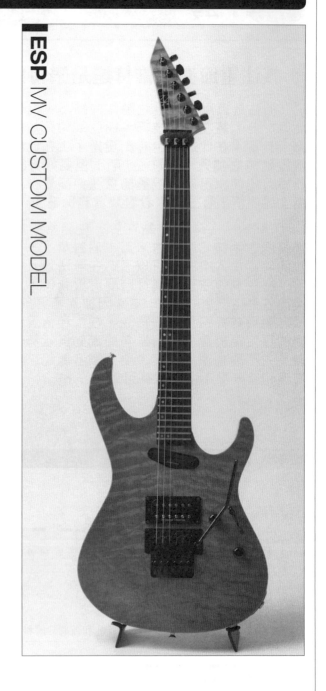

ESP MV CUSTOM MODEL

12

Rules & Strategies
for Technical Guitar playing

Rule 1　Rule 2　Rule 3

Rule 4　Rule 5

Rule 6　Rule 7　Rule 8　Rule 9

Rule 10　Rule 11

Rule 12

12 Rules & Strategies for Technical Guitar playing

法則 8　將點弦 (Tapping) 運用自如的法則

從高速彈奏到旋律性的樂句，積極地活用右手點弦
是在上述場合都會用到的技巧。
以右手一根手指進行的簡單點弦是基本款，
也要將能使用好幾根手指的點弦當作是基本常識般。
在這個法則中是要介紹在許多種點弦裡，
使用頻率最高也最好用的點弦技巧。

將點弦（Tapping）運用自如的法則

TG 各種句型編排出的點弦樂曲

將各種情況中可使用的 "點弦" 全部用上的課題曲。點弦，擁有視覺上的華麗感，以及易於作出有趣樂句等多項優點。在整個篇章裡用了很多點弦技法，但要注意！使用它時得是儘量自然地放在曲子中。在此，有節奏中出現的句型、左手

搥弦起始的句型、推弦起始的句型、使用無名指的句型、邊按和弦的句型…等，由非常多樣的樂句所編組而成。不要只是Copy課題曲，也請將它做為資料庫存般地活用吧！

Check Point

□ 能做出1～2條弦的基本點弦 ············· ➡ 做不到的話，前往P.86的戰略1

□ 能做出使用無名指的點弦 ··············· ➡ 做不到的話，前往P.87的戰略2

□ 在點弦中加入連接推弦等變化 ··········· ➡ 做不到的話，前往P.88的戰略3

□ 能用點弦做出和弦感 ··················· ➡ 做不到的話，前往P.89的戰略4

□ 能在速彈中加入點弦 ··················· ➡ 做不到的話，前往P.90的戰略5

➡ 全部都能完美地彈出來的話，前往P.91的法則9 !!

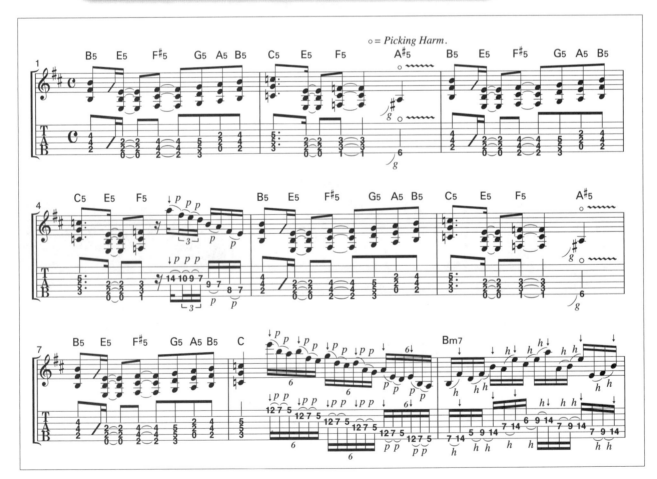

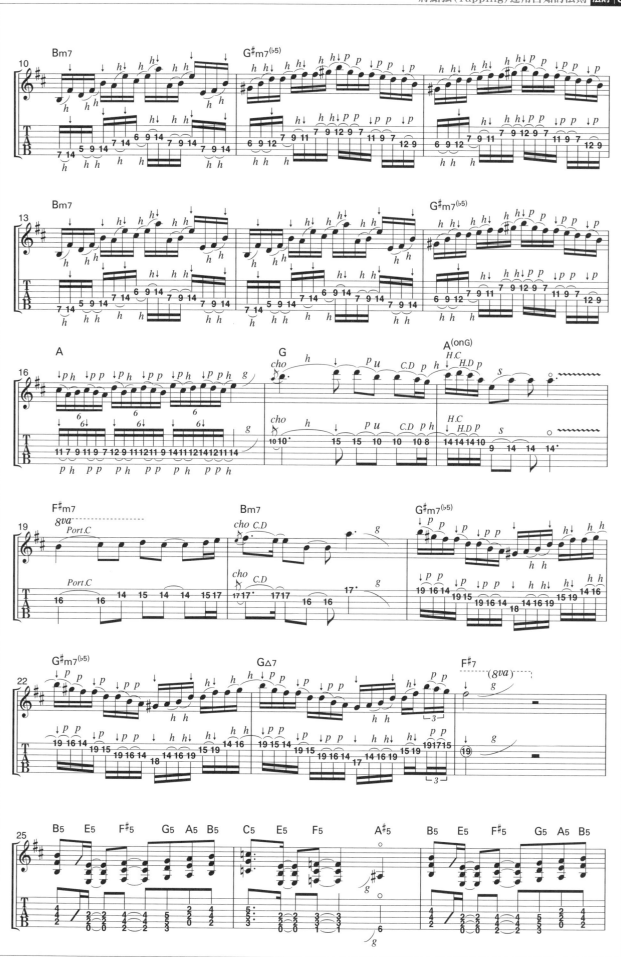

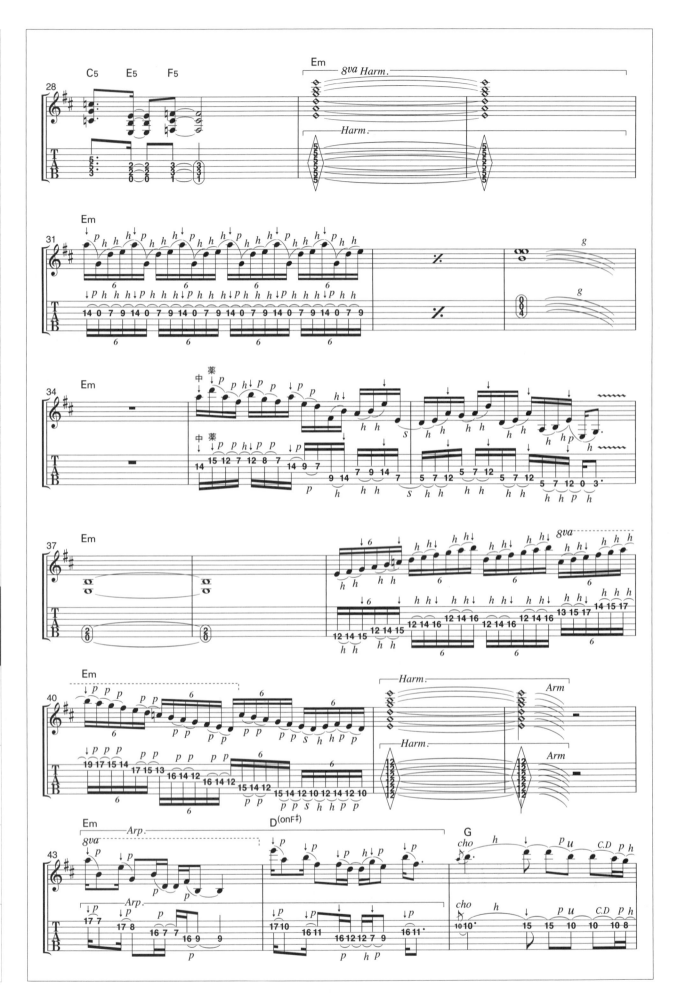

84

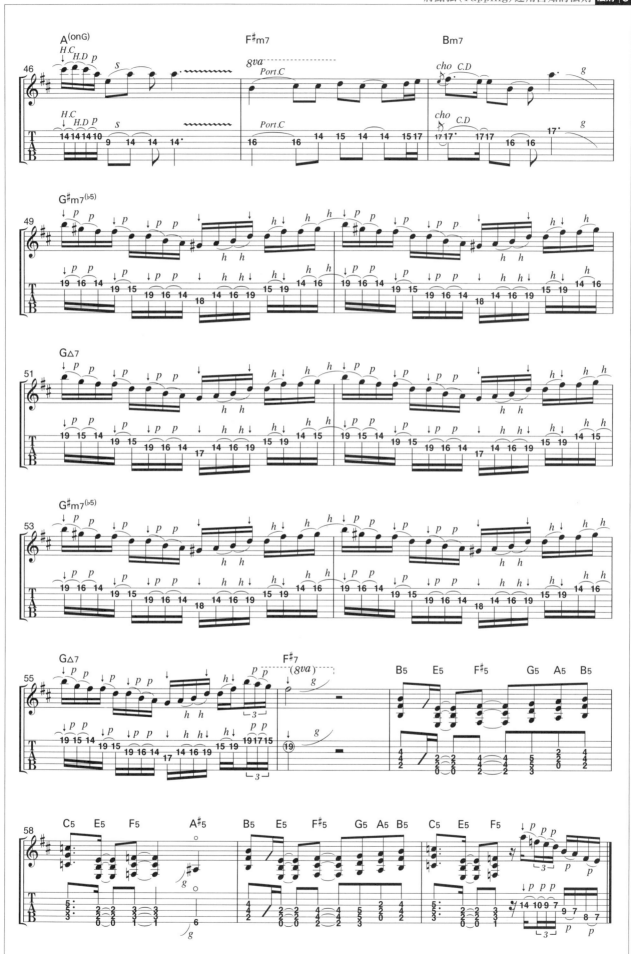

認識點弦的基礎動作

目的　能確實做出簡單的點弦

🅖 與左手運指同弦的點弦

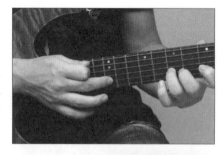

照片1 ● 用任意指在琴格上敲擊發出聲音。離弦時以類勾弦的感覺發出次音。

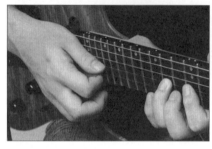

照片2 ● 如果右手的移動真的趕不及的話，也可以在近點弦位格的指板位置上做撥弦。

把右手移到指板上，敲擊琴格發出聲音的技巧即是"點弦"。感覺就像足球比賽中守門員也加入攻擊一樣，讓人既緊張又期待，已是技巧派演奏不可欠缺的必殺技。我想，基本的彈法各位應該已經會了，但為保險起見，讓我們再來確認一次。即，右手用任意指如同搥弦那樣敲擊琴格以發出聲音，手指離弦時則以如同勾弦那樣的彈法發出次音來【照片1】。

大致上，點弦可以分為兩類。第一種是這裡要介紹的：用"左手技法的延伸"觀念所做出的點弦（另外一種在 87 頁）。可說跟左手搥弦或勾弦是一樣的感覺，大多是在與左手運指同一弦上來進行。EXERCISE 1，第一小節，是在第 2 弦第 12 格開始以一般的點弦技做點弦的樂句。如果覺得右手在撥弦後就得立刻移到第 12 琴格點弦有困難的話，也可以先在近點弦音琴格的指板上的位置做撥弦【照片2】開始練習。但如此將使前後撥弦音的音質 (Tone) 不一致，可以的話就儘量將右手置於原經常性撥弦位置上（近拾音器位置）撥弦。

EXERCISE 1　點弦動作的基礎確認

♩= 100

點弦的基本練習。點弦的手指不要過於用力，要快速地敲下去。

EXERCISE 2　確認點弦後的手指處理

♩= 140

點弦後手指在做勾弦時，有帶向低音弦或高音弦兩種情況。可以的話兩種都試試看吧！

<table>
<tr><td>戰略
2</td><td colspan="2">**用無名指來點弦**</td></tr>
<tr><td colspan="3">CD Track **53** | EX-01 0:00~ | EX-02 0:14~ | 目的 也能使用無名指來做出點弦</td></tr>
</table>

必須要習慣無名指的鍛鍊

　　説到點弦，"單使用右手一根手指進行"的刻板印象很強烈，應也能用其他手指比較好吧？ 這裡的第二個戰略是：活用無名指，以右手兩根手指做點弦（順便説一下，筆者基本是以中指為主做點弦）。

　　EXERCISE 1 全都是在第 3 弦上，第 14 格用中指，第 16 格用無名指做點弦【照片 1 & 2】。看一下第一小節，在右手撥出第 9 格音，左手指搥第 10 格後，再用右手中指在同弦的第 14 格點弦。緊接著，以中指不離指板的壓弦狀態下，用右手無名指在第 16 格做點弦，然後再將上述動作做反向運作走回來。要注意點弦後的勾弦！而且，因中指也不能離開指板，所以這些手指都要做出充分的擴指動作。EXERCISE 2 是以無名指對鄰弦做點弦的樂句。別讓音量越來越弱，請確實點弦。無名指在點弦後的勾弦，也務必要不慌亂，流暢地進行。

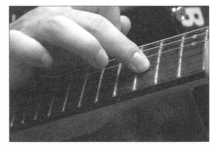

照片 1 ● 首先用中指點弦。此時，要有讓無名指「待機」的意識，預備做下一動作。

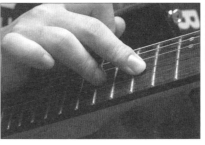

照片 2 ● 在要用無名指點下音的時候。旋轉右手腕、調整角度，以期讓無名指取得點弦的最佳攻擊點。

EXERCISE **1** 活用無名指的點弦練習

♩= 120　　　第16格(fret)用無名指點弦。

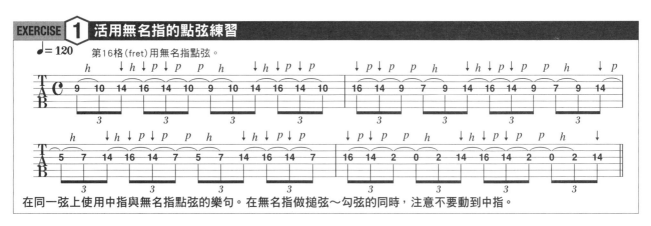

在同一弦上使用中指與無名指點弦的樂句。在無名指做搥弦～勾弦的同時，注意不要動到中指。

EXERCISE **2** 各別弦的點弦樂句

♩= 120

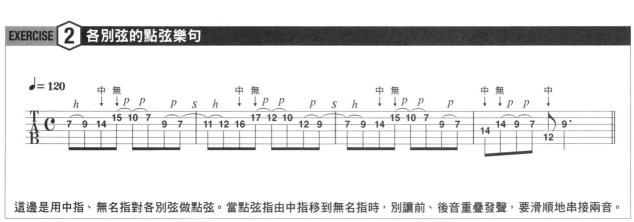

這邊是用中指、無名指對各別弦做點弦。當點弦指由中指移到無名指時，別讓前、後音重疊發聲，要滑順地串接兩音。

戰略 3 加入小技巧的點弦

CD Track 54	EX-01 0:00~	EX-02 0:14~	目的	不要陷入老套的泥沼 在點弦中加入小技巧

點弦＋推弦

習慣點弦後，沒錯！是能將指板有如鍵盤般方便地使用。但，老是彈著差不多的樂句，可能會讓自身陷入沒有時間投報率，氣勢大減的險境中。來介紹一下能打破這個僵局的戰略，這裡用到的 Idea 真的只是冰山一角。請了解到，能自己花工夫去創作出專屬的原創樂句才是更重要的事。

練習中，是個加入推弦的樂句範例。然而，這不是單純的推弦，而是將點弦後的弦做推弦。做法很單純，就只是將用右手點弦後的弦以左手做推弦動作而已。像這樣，能微妙地讓點弦"後"的聲音"移動"，是非常有用的小技巧，會做出更引人入勝的樂句。此時，點弦後的手指若太用力壓弦的話，就無法順暢地做出推弦了。請右手指一面維持著不讓聲音中斷的力道，推弦就交給左手手指進行【照片1＆2】。

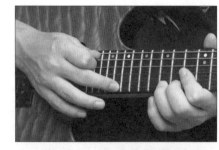

照片1●把推弦加入點弦中，先做一般的點弦……

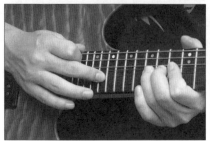

照片2●之後用左手推弦！重點在於點弦後的手指不要用力過度。

EXERCISE 1　推弦 + 點弦的譜例

推弦與點弦混搭的樂句。在第 20 格、第 19 格上的推弦，是用非點弦的左手來完成。

EXERCISE 2　加上推弦 & 顫音的樂句

有很多像這樣，在原本機械性點弦樂句中加入推弦或顫音讓樂音表情變得豐富的做法。

法則 8

用點弦法來彈奏和弦

將和弦的和聲用點弦做出來

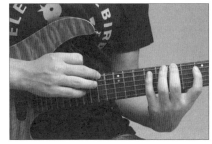

點弦不一定只是彈出某條旋律線或樂句，也能發出和弦和聲的聲音。話雖如此，因為是用點弦做出和弦內音(Chord Tone)，所以會有與彈一般和弦時所沒有的聲響產生，一次性的對複數弦做點弦（雖然也是有這樣的技巧）則不在此限。

思考方式也很簡單，左手任意按一個和弦指型，對另一在高把位的和弦內音做點弦。左手幾乎完全不動，右手也只是隨著和弦音做游移而已，如果能確實地依序從第1弦到第6弦做點弦的話，應該就不會太難了。然而，也必須知道並掌握哪邊有什麼和弦內音的能力。藉此機會，也請挑戰一下自己對指板上各音音名（和弦音）的熟練度吧！

再來，截至目前為止尚未出現的第6弦點弦也出現了【照片】。此時，要更確實地以沒有用到的右手無名指與小指將高音部份的弦做消音。若想要使和弦的和聲感能更清楚地被聽到，就得記得要把點弦音拉長。

照片 ● 第6弦做點弦時的指型。因為弦比較粗，別太用力敲，否則會導致打弦音產生。

EXERCISE 1 在左手固定的和弦指型上點弦

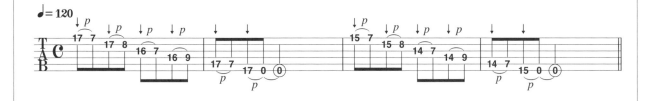

右手點弦時，左手就一直按著 Em7 和弦。

EXERCISE 2 為了發出和弦的和聲

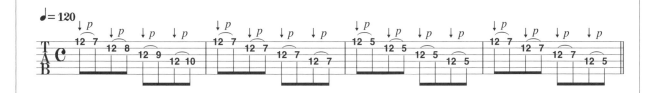

對和弦做點弦時，儘量不要碰到鄰弦並讓聲音拉長，就會帶出和聲感來。

在速彈中穿插點弦

| CD Track 56 | EX-01 0:00~ | EX-02 0:14~ | 目的 | 在速彈中穿插點弦 做出令人印象深刻的樂句 |

視覺上，點弦也很佔優勢

想要做出更技巧派的彈奏的話，推薦在速彈裡加進點弦。雖然單獨彈奏點弦也可以彈的很快，但將之穿插進速彈中的話，會有：重音位置改變、聲音躍動方式產生變化…等，給人一種非一般樂句的印象。

這裡準備了兩個練習範例。EXERCISE 1是以左手搥弦並往上跑（上行），在最後的高音部份做出點弦。特別是第3小節的起始音是在第22格，平常運指不太會碰到的琴格，這個意外的聲響會非常引人注目。這個練習中，要確實地將第1到2小節第2拍為止的3連音，及其後的16分音符拍感清楚且分明地奏出。

EXERCISE 2是將點弦插入連奏速彈的樂句。實際上，只用左手伸展的運指方式也彈得出來。但加入點弦後，聲音的細節及演出的視覺效果都將變得更華麗。請記得，點弦是對於"表演"本身有諸多幫助的技巧。

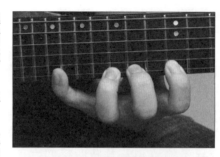
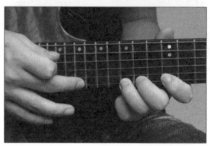

照片1●在一般的運指彈奏時，若必須用到把位、指型擴張，就活用點弦技法來輔助吧！

照片2●將照片1中的指型，轉以點弦方式處理時的圖示。上手了的話，就能彈得比用擴指型輕鬆得多。

EXERCISE 1 順暢地轉換到點弦

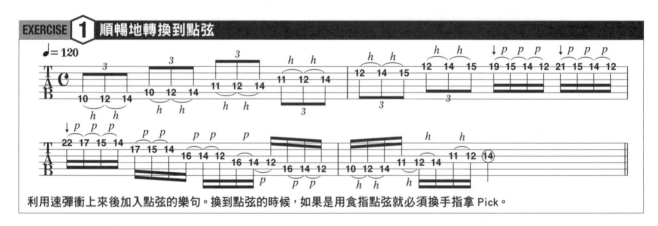

利用速彈衝上來後加入點弦的樂句。換到點弦的時候，如果是用食指點弦就必須換手指拿Pick。

EXERCISE 2 與連音奏法（Legato）做組合的樂句

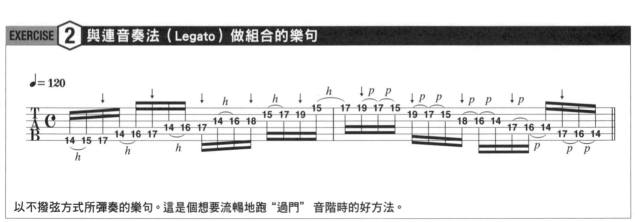

以不撥弦方式所彈奏的樂句。這是個想要流暢地跑"過門"音階時的好方法。

Rule 1 Rule 2 Rule 3

Rule 4 Rule 5

Rule 6 Rule 7 Rule 8 Rule 9

Rule 10 Rule 11

Rule 12

12 Rules & Strategies for Technical Guitar playing

法則 9 流暢的連奏 (Legato) 法則

連奏（Legato）是一種流暢連接聲音的音樂表現。
在技巧派吉他演奏上常常使用，
而且在爵士等樂風裡也是很被重視的技巧。
主要是看左手運指的正確度與柔軟度，
要深入鑽研攻略測驗手肌耐力的連奏（Legato）法則究竟有哪些呢？
讓我們一如往常地追尋這5個戰略吧！

流暢的連奏（Legato）法則

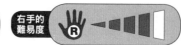

CD Track 57 示範演奏 | CD Track 58 背景音樂 | 左手的難易度 | 右手的難易度

TG 放滿了行雲流水般的連奏，爽快的招牌放克

　　從放克系列的歌曲出發，以爽朗的融合樂音（Fusion）所展開的課題曲。並非是漫無目的地做無謂的持續連奏，而是為了繽紛旋律的華麗，才以連奏為中心來寫成這曲子。緊密地彈奏旋律，在休止符處空刷拍點，以稍觸琴弦的方式製造刷弦音的感覺也是很不錯的選項。自第21小節開始，將會出現呼吸綿密且悠長的樂句。與其想一一地去對準節拍，反不如將視野擴及整個樂句，用先能完美對上著陸點（樂句結束處）為目標，就能做出行雲流水般的樂韻流動。

Check Point

□ 流暢地進行搥弦&勾弦 ··· ⟹ 做不到的話，前往P.96的戰略1

□ 能在流暢之中加進重音 ··· ⟹ 做不到的話，前往P.97的戰略2

□ 能不撥弦就發聲，連接連奏樂音 ································· ⟹ 做不到的話，前往P.98的戰略3

□ 把半悶音（Half Mute）加入連奏中 ······················ ⟹ 做不到的話，前往P.99的戰略4

□ 練就持續做連奏也不會累的左手 ······························· ⟹ 做不到的話，前往P.100的戰略5

全部都能完美地彈出來的話，前往P.101的法則10 !!

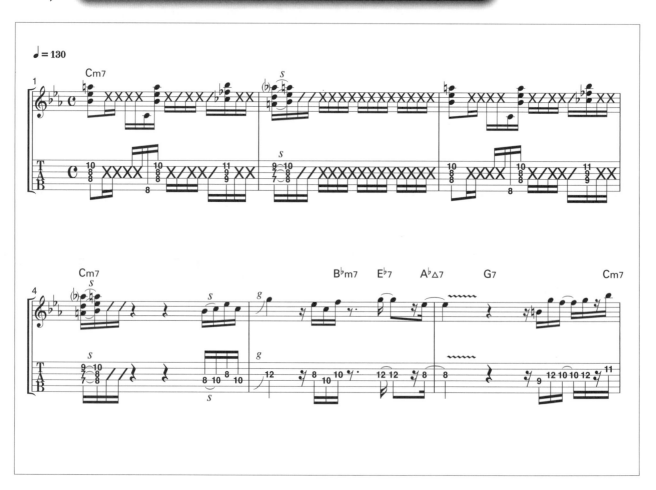

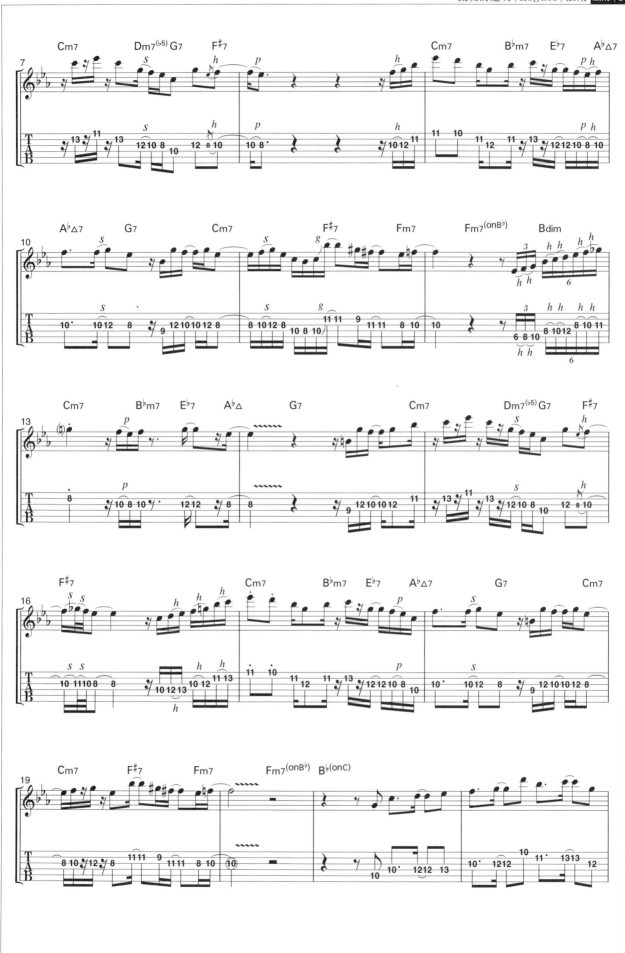

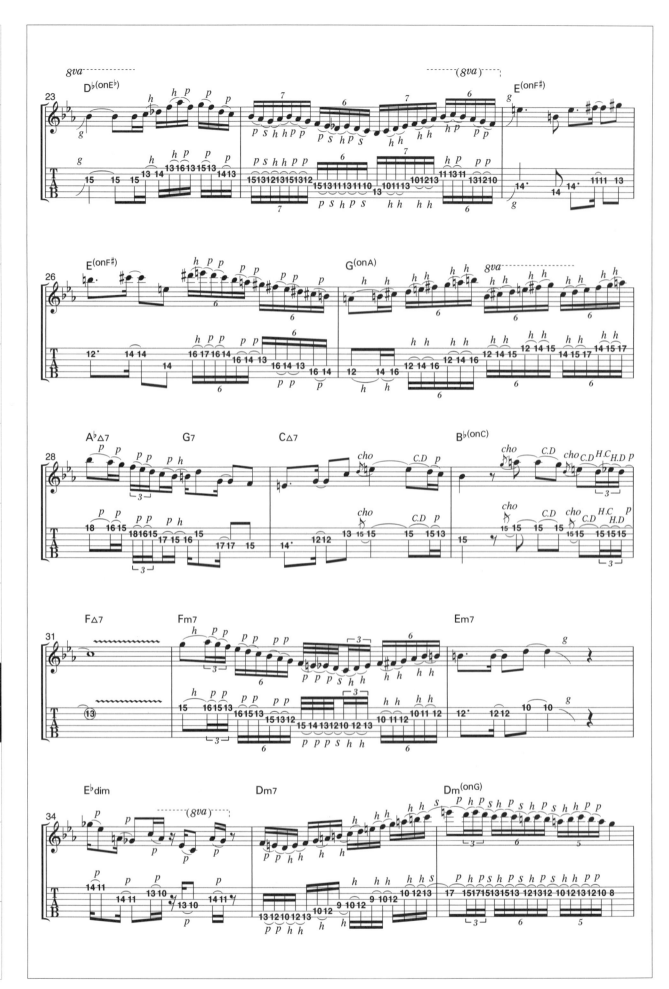

戰略 1 滑順連奏的基礎

CD Track **59** EX-01 0:00~ EX-02 0:16~

目的 理解連奏是什麼東西
能彈出簡單的樂句

要儘量消除Pick的力道

連奏是將聲音以又快速又流暢的方式連接起來的技法。若能以在『毫無多餘動作的左手運指法則』（第 17 頁～）章節裡已稍做介紹的：連續搥弦、勾弦、滑弦等技巧為基底，做出流動般的樂句發展，連奏就成功了。

基本上，左手能做出搥弦、勾弦就沒問題了，但要特別注意聲音顆粒要整齊。不要太用力地彈奏撥弦音也很重要。以 Pick 所彈出的力道往往會很硬，應該將持pick的手放鬆，柔軟地撥弦，使撥出音與用搥、勾弦音的音質一致【圖1&2】。在知道要進行連奏的樂句之前把 Tone 轉小，或用較柔軟的方式使用 Pick 等，都是對求音質一致蠻有效的策略。

EXERCISE 1 是 3 音為一音組以搥弦往上衝，到達第 1 弦後再用勾弦返回的常用句型。EXERCISE 2 是在搥、勾弦間混加了滑弦來彈奏。請仔細地聽示範音源，以掌握連奏獨特的聲音細節。

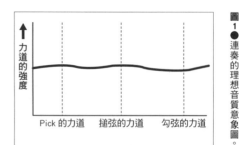

圖1 ● 連奏的理想音質意象圖。

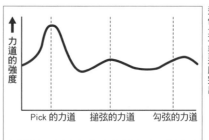

圖2 ● 讓 P i c k 彈奏部份的力道儘量不要這麼突出。

EXERCISE 1　把搥弦 & 勾弦的聲音顆粒做整齊

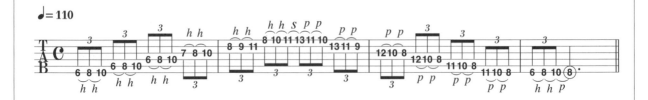

首先要把精力集中在搥弦、勾弦的力量控制，讓聲音的顆粒整齊。

EXERCISE 2　全撥弦與連音的併用

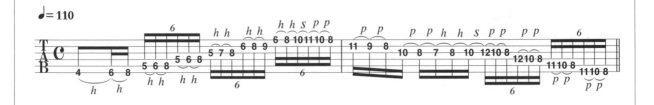

輕柔地使用 Pick，不要做出有重音感，這樣就能夠讓樂音更顯平順流暢。

法則 9

在連奏中加入重音

CD Track
60
EX-01 0:00~
EX-02 0:14~

目 在連奏中隨心所欲加上重音
的 使其變為更令人印象深刻的樂句

加入重音的位置很重要

連奏原該是一種儘量消除重音，以期能彈奏出流暢樂音的技巧。但若反其道而行，故意加上重音的話，就會讓旋律產生更多起伏緩急，製造出更令人印象深刻的樂句。但是，前決條件還是須建立在能彈好流暢的連奏上，對於流暢度沒有自信的人可再回到戰略 1，務必把連奏彈到完美。

加重音的方法有很多，這邊就以推弦與撥弦力道等兩種方式來練習加重音吧！EXERCISE 1 是使用了推弦的範例。在到達推弦之前的樂音若能用 Crescendo（漸強）的方式衝上來話，會讓效果更凸出。考慮到要做推弦的關係，請儘量用搖滾握法來彈連奏。如果覺得難，就必須要能從古典握法很快地轉換過來（換到搖滾握法）。EXERCISE 2 是在撥弦時加重音的範例。請注意！在各小節同樣的位置上（第 2 拍）加重音的話，就能使樂句的條理更活躍了起來【圖 1 & 2】。

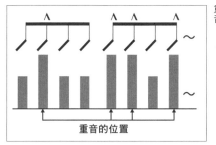

圖 1 ● 與其像這樣在任意處加重音……。

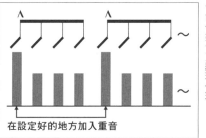

圖 2 ● 在設計好的位置上加重音能使樂句更顯現條理。

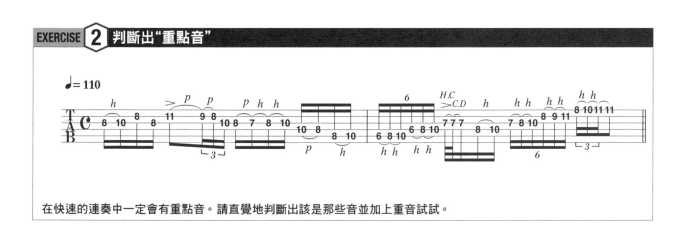

EXERCISE 1 用推弦來加入重音

讓聲音流暢地往上跑，並使聲線漸強，再在推弦處加上重音做為高潮點，就能讓樂句變得更具音樂性。

EXERCISE 2 判斷出"重點音"

在快速的連奏中一定會有重點音。請直覺地判斷出該是那些音並加上重音試試。

戰略 3　在無撥弦的狀態下連奏

CD Track 61　EX-01 0:00~　EX-02 0:14~　目的：能從無撥弦開始使用連奏

用最小的動作確實發出聲音

想達成彈出最高等級的連奏，連 Pick 都不用是最理想的。真要解釋這所謂"最高等級"連奏是什麼意思的話，那就是：只用左手敲指板做點弦來將發出的樂音完美地連接起來。也就是，以左手來進行如右手點弦的彈奏方式。因為也不必去跟右手的撥奏時間點做配合，可能有人反而會覺得這招比較好彈。『實現更快速彈奏的法則』（第 61 頁～）也曾出現無撥弦技巧的演練，但這邊將做更為深入的探討。

照片●EXERCISE 1 第 1、2 小節第 2 拍出現了自第 3～2～1 弦往上跑的跨弦樂音。完全得只用左手搥弦（點弦）發聲。

EXERCISE 1 是 6 連音上行與下行的反覆連奏練習。完全以無撥弦進行，要使點弦的發聲與搥、勾弦的發聲在音量與音質上完全無異。第 2 小節第 2 拍出現依第 3～2～1 弦的弦序，左手點弦發聲的跨弦單音樂句。EXERCISE 2 是左手邊以連續搥、勾弦動作邊做滑弦換拍所編織而成顫音式連奏樂句。無法好好地彈出上述兩種技法，使其完美發聲的話，將破音的 Gain 開多一些也是一個"權宜之計"，但也得適切調整音量大小。流水般的連奏給人有如以管樂器長笛 (Flute) 所吹奏的旋律印象。常在爵士或融合樂 (Fusion) 中出現，請善加活用。

EXERCISE 1　目標是最高級的流暢度

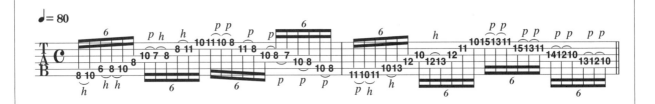

不撥弦，完全只以左手來發聲的樂句。右手要將用不到的弦做消音。

EXERCISE 2　使用顫音的長樂句

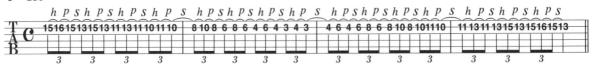

做搥、勾弦式顫音的同時以滑弦來連接換拍。這是使長樂句式速彈易於達陣的一種方法。

戰略 4 在半悶音的狀態下連奏

CD Track 62	EX-01 0:00~	EX-02 0:11~	目 加入半悶音
			的 彈出帶有輕重細節的連奏

學會因左手彈法而帶有輕重細節的連奏

到目前為止的連音基礎練習都已經掌握好了嗎？從這裡開始，要介紹的是應用性的戰略技巧。

EXERCISE 1是活用了前面曾出現過的半悶音，慢慢迎向高潮的連奏樂句。維持一定音量、順暢地進行是讓連奏成功的一大重點。但如果是要做後半段走向高潮的樂句，就要學成活用悶音來控制音量的技能。方法為，慢慢地解除右手的悶音。一開始用很強烈的悶音，隨著後半的到來，放輕右手悶弦的力道。這樣，就能產生音量上的輕重細節，做出樂句的高潮來。

EXERCISE 2是只讓各拍前兩音清楚發聲，剩下的音都加上半悶音的技巧。與EXERCISE 1一樣，是用右手進行悶音。彈奏樂句時，可別神經質到"每個音都要悶！"的程度。反之，像本例裡"強調拍首！"這種想法就是個蠻不錯的選項。

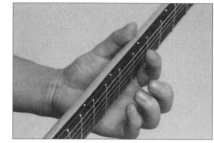

照片●照片所示是食指即將彈奏樂句時的狀態。因為是無撥弦，所以手指不要離弦太遠。

EXERCISE 1 記住半悶音的感覺

開頭先確實地做琴橋悶音，然後再慢慢放鬆悶音程度。

EXERCISE 2 以拍首的重音，做出強力的連奏

因拍首（前兩音）自然地加上了重音（不悶弦），使連奏樂句聽起來更具力量的一個例子。

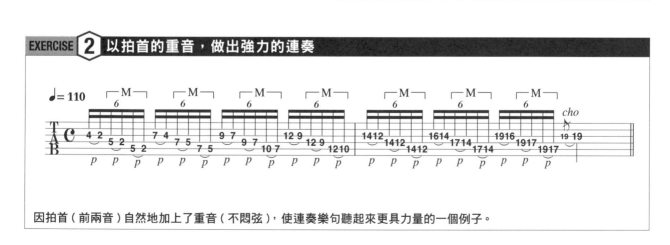

99

中村流左手鍛鍊法

CD Track **63** | EX-01 0:00~ | EX-02 0:14~ | 目的 進行增強連奏能力的左手鍛鍊

虐待左手到底的訓練

對於彈到這裡的人來說，左手該有足夠的肌力可以做出順暢的運指了。但，在這個法則的最後，來進行筆者所提供的虐待左手到底的訓練吧！

EXERCISE 1 轉換樂句、跨弦、換拍，完全是以無撥弦來進行。讓食指固定在第 5 琴格上，絕對別讓它浮起來。小指 & 無名指一定會很累。應用這樣的運指概念，請自行試著改變節奏來練習，也算是種自我訓練的一部份。EXERCISE 2 也是個有點虐待狂的樂句。食指這次要封閉所有的弦，從第 1 弦開始做搥弦 & 勾弦走下行。第 4～6 弦的地方可能沒問題，第 1 弦的地方就會很《一ㄥ了吧【照片】。如果能流暢地彈出來的話，左手的肌力一定也更升高一級了。

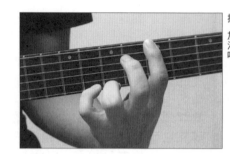

照片1●在 EXERCISE 2 中，第 5 琴格以食指做封閉，很操，加油吧！

EXERCISE 1 鍛鍊全部手指的練習

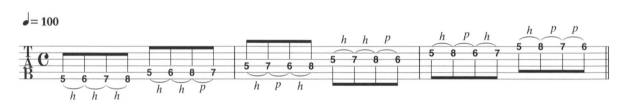

筆者在沒什麼時間做熱手動作時常做的暖指運動。自行依序改變起始的手指，就能含蓋所有的樂句運指變化的可能了。

EXERCISE 2 集中鍛鍊小指的練習

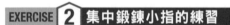

集中火力鍛鍊小指的練習。試著封住第 5 琴格來彈看看。

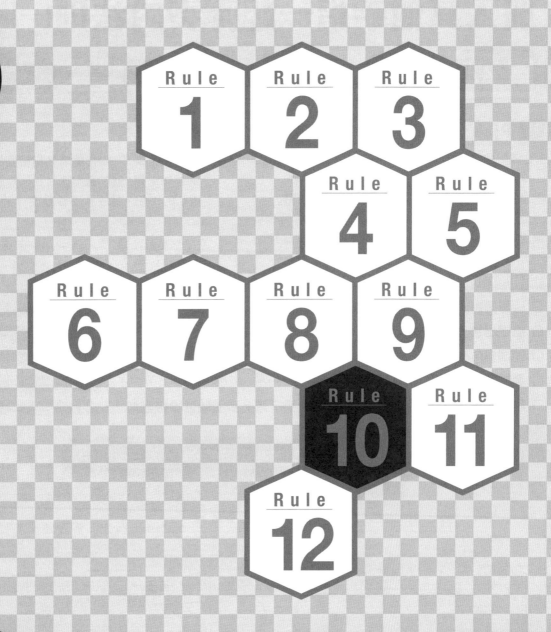

12 Rules & Strategies for Technical Guitar playing

法則 10 加入其他手指一起彈奏的法則

跟所謂的金屬系技巧派吉他不一樣，
是個Pick併用其他手指彈奏各種樂句的主題
這也是一種超絕的演奏。
主要是借用在鄉村樂風中所用的撥弦技法，
只要專心研究過這種技法，就一定會了解它的厲害之處。
可別說這是與自己無關的樂風，就先聽聽課題曲吧！

加入其他手指一起彈奏的法則

| CD Track **64** 示範演奏 | CD Track **65** 背景音樂 | 左手的難易度 | 右手的難易度 |

TG Pick＋其他手指 Picking 的超絕鄉村課題曲

鄉村曲調的課題曲。以 Pick ＋中指撥弦或 Pick ＋中指 & 無名指的 3 指法來做 Chicken Picking。右手會變得很忙，請帶著愉快的笑臉與心情來學習。第一要點是，要聽得到手指所彈奏出的樂音。要做到手指與 Pick 所撥音量的平衡，只要力道明快，就能做

出對的氣氛來了。中指與無名指留點指甲，以指甲觸弦的感覺來彈，就能做出鄉村風所需的明亮音色。在 3 指法的部份，要注意高音部旋律流動不被掩埋就 OK！

Check Point

☐ 能彈奏Pick＋中指的"Chicken Picking" ·············· ⟹ 做不到的話，前往P.106的戰略1

☐ 能彈出加上無名指的演奏 ············· ⟹ 做不到的話，前往P.107的戰略2

☐ 能演奏Pick＋中指＋無名指的3指法 ············· ⟹ 做不到的話，前往P.108的戰略3

☐ 發展斑鳩琴手法的樂句 ············· ⟹ 做不到的話，前往P.109的戰略4

☐ 認識能併用其他手指Picking的知名高手，進一步體驗世界級音樂 ··· ⟹ 做不到的話，前往P.110的戰略5

全部都能完美地彈出來的話，前往P.101的法則11 !!

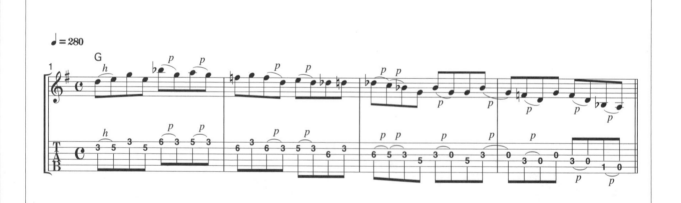

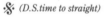

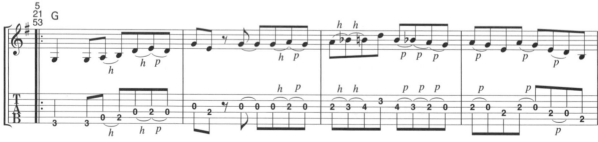

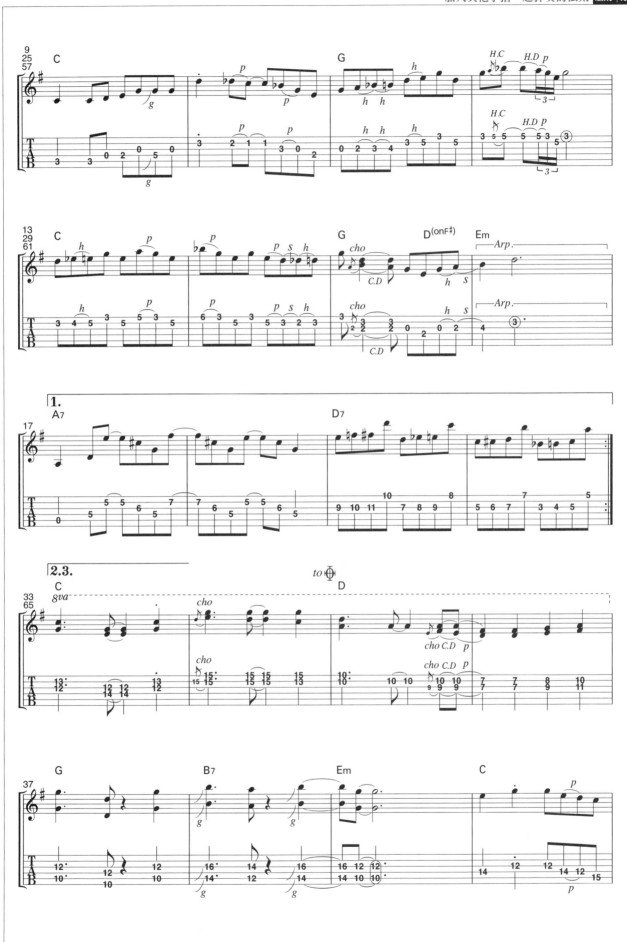

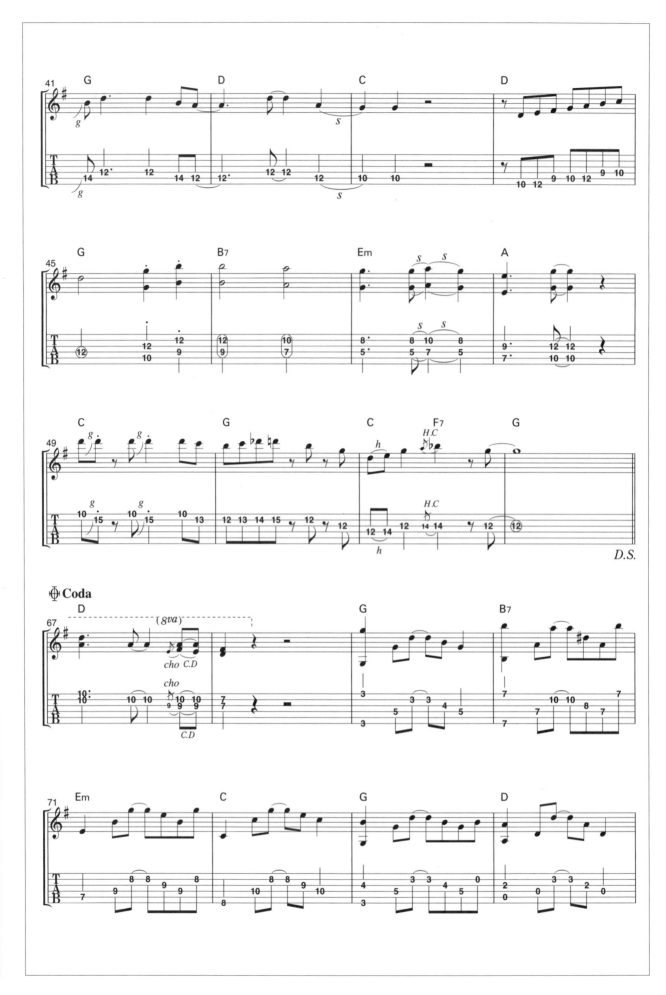

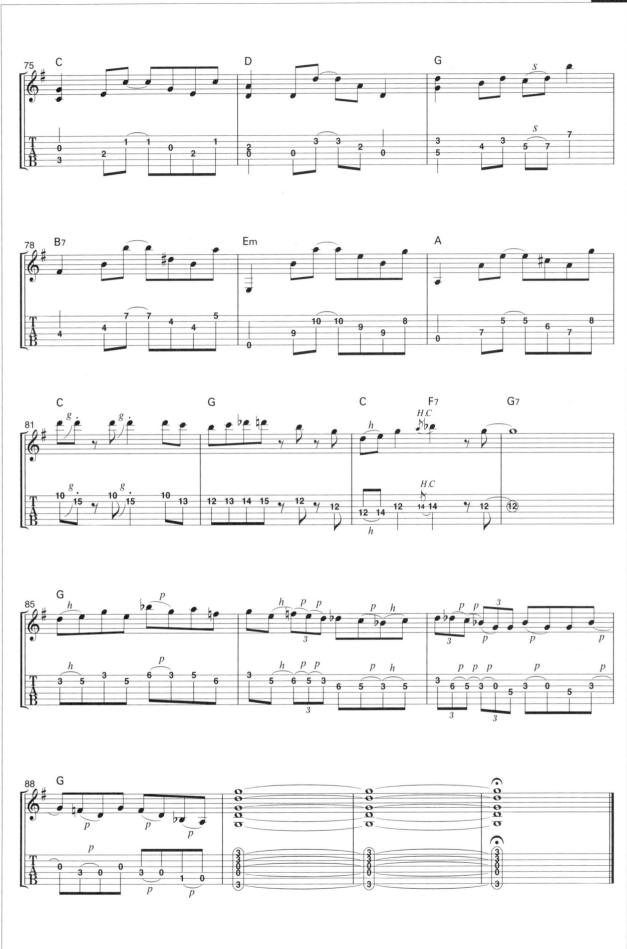

Pick＋中指的Chicken Picking

CD Track 66	EX-01 0:00~	課題曲上面的…	目	能確實做出
	EX-02 0:16~	第1小節～ CD Time 0:02~	的	活用中指的Chicken Picking

⊙ 併用他指Picking的基礎從Pick＋中指開始

　　活用 Pick，並併用他指一起演奏，是在一般的技巧派吉他中不太可能會出現的，學會的話將是很有用的技術。就從這邊開始，來學習其特徵與彈法的戰略吧！

　　一開始的戰略也曾在『激烈弦移的攻略法則』（第29頁～）中出現，就是學習 Pick＋中指的彈奏。這技法叫做 Chicken Picking，是 Pick＋他指 Picking 中最基本也最好用的。具體的彈法之前也有提過了，讓我們再複習一下吧！首先在握持 Pick 的狀態下不要握起中指，讓它自然伸出。此時，若強要只伸中指可能會有點困難。所以，讓右手保持自然的張開狀態【照片1】，然後把精神集中在中指就可以了。基本上，低音弦部是用Pick、高音弦部則是用中指來彈。也會有 Pick 與中指彈奏同一條弦的情況發生，一開始還是以在不同弦上撥弦的方式練習比較容易練熟。

　　下一個戰略才會出現的多加無名指撥弦照片，因篇幅的關係放在這邊。基本的概念都與只加中指撥弦的方法相同【照片2】。

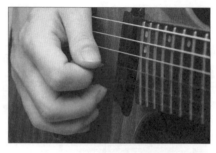

照片1 ●來複習基本指型吧！中指要像這樣自然地伸出來。

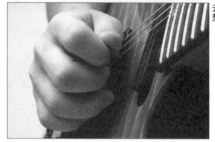

照片2 ●下一個戰略多加入無名指撥弦的指型狀態。基本上可以去想用與只加中指撥弦相同的概念。

EXERCISE 1　Pick＋中指的基本練習

沒有指定用那指撥弦的部份都用Pick下撥。

鄉村風必彈樂句。要先習慣 Pick＋中指。

EXERCISE 2　容易彈得快的樂句

熟悉撥序後就能既輕鬆又彈得很快的五聲樂句。6 個音為一音組的彈奏動作是重點。

戰略 2　將無名指也納入撥弦中

| CD Track 67 | EX-01 0:00~ | EX-02 0:12~ | 課題曲上面的…
第17小節~
CD Time 0:16~ | 目的 使用無名指
彈出Hyper Picking |

活用無名指的Hyper Picking

　　只是在 Pick ＋中指之上再加一個無名指，我想應該不難。如果失敗的話就回到戰略 1，請確實讓自己學會。若不會用 Pick 中指撥法，將會在這的戰略很難過關。為什麼呢？因 Pick ＋中指外再加上無名指，是更高階的撥弦方式。

　　指型方面，要像第 106 頁的照片 2 那樣地讓手指自然地展開。在撥弦方面，基本上無名指是負責彈奏比中指還要高音的弦。例如，若中指彈的是第 2 弦的話，無名指就是彈第 1 弦。撥弦的方法也跟之前運用中指力道時一樣，若只有無名指力量變弱那就 NG 了。EXERCISE 1 是簡單的 8 分音符分解和弦 (Arpeggio) 練習。在中指→無名指→中指的撥弦段不要讓各弦弦音中斷。

　　第 3 小節的推弦程序為，先下撥第 3 弦 14 格，用下拉式推弦把弦拉向第 2 弦。然後在推弦動作回到原第 3 弦原位置的同時，"挾帶"第 2 弦以上推方式做推弦【照片 1 & 2】。

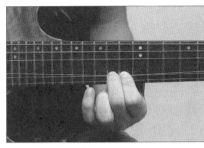

照片 1 ● 首先，將第 3 弦往第 2 弦的位置拉（像照片這樣把手指拉到第 2 弦處），做下拉式推弦與弦拉到第 2 弦動作。

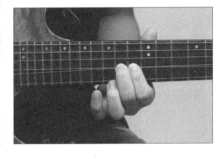

照片 2 ● 將推弦動作退回原第 3 弦位置的同時，挾帶第 2 弦做上推式推弦。

EXERCISE 1　做出整齊好聽的和音推弦

在這個樂句裡，兩弦弦聲得並響是很重要的事。也要注意推弦的音準，以期彈出和諧好聽的和聲推弦。

EXERCISE 2　強調各撥弦的強度

要好好控制 Pick 與中指、無名指的音質與音量。有些地方可加重音，不過，不要讓聲線的起伏變化太強烈。

戰略

3

CD Track	EX-01	0:00~
68	EX-02	0:12~

課題曲上面的…
第69小節~
CD Time 1:00~

目 學會3指法的精髓
的 活用和弦的彈奏

用三指法的演奏

🔄 將音拉長，讓和弦的聲響悠揚不絕

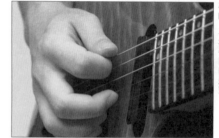

照片●EXERCISE 1 第1小節第1拍，做第6弦與第3弦跳弦時，手指張開的狀態。

　　第 3 個戰略是：前頁 Pick ＋中指＋無名指的奏法延伸。民謠吉他或古典吉他常不用 Pick，而是用姆指＋食指＋中指進行 "3 指奏法"。在此則是使用加入了 Pick 的 3 指奏法的變化版。

　　基本的指型與彈法都可以跟戰略 2 一樣，為了讓和弦的和聲能被清晰聽到，要儘量讓撥出音延長。再來，用 Pick 所彈的聲響不能像一般的 Picking 那樣生硬，Pick 得輕柔地撥弦。

　　乍看之下，EXERCISE 1 只是個簡單的分解和弦，但 Pick 與手指的撥弦序是交互出現，弦移距離也相隔較遠。對於：手指展開狀態應該到什麼程度【照片】，以及如何能確實地彈出各弦音…等事項，自己都必須了然於胸。請彈出音質、音量都齊一好聽的和聲。EXERCISE 2 也是分解和弦（Arpeggio）練習，不小心處理的話，第 2 弦弦音容易太過明顯突兀。要想辦法讓所有的弦音聲響都是一致而平均。

EXERCISE 1　3指風的演奏基礎練習

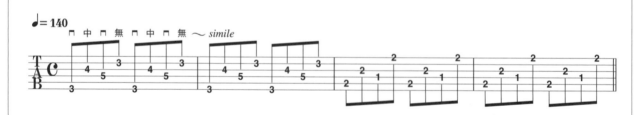

Pick ＋中指＋無名指的 3 指風 Hyper Picking 分解和弦練習。在能夠正確無誤地撥弦前，請先放慢練習的拍速。

EXERCISE 2　注意音的強弱

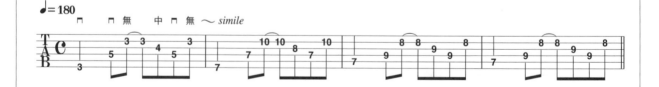

別讓第 2 弦的弦音太過突兀，要控制好撥弦力量的強弱。將第 2 弦音視為是旋律也是重點之一。

戰略 4 加入斑鳩琴(Banjo)風的彈奏方法

CD Track 69 | EX-01 0:00~ | EX-02 0:17~

目的　學習彈出斑鳩琴味　增廣Pick＋他指的彈奏能力

試著加入其他樂器技法

你知道斑鳩琴這種樂器嗎？是一種在鄉村(Country)及藍草(Bluegrass)音樂中會用到，有著乾乾的音色，4～5弦的弦樂器（也有6弦型的）【照片】。斑鳩琴也是種以活用手指撥弦為主的樂器，常以姆指＋食指＋中指的3指法技巧來演奏。因為不能以一般吉他的指法去彈奏旋律，所以相當的有趣，這邊就來做個介紹。

要說它的彈奏特徵的話，直白地說就是聲音的運行方式（選音方式）。EXERCISE 1是藉由積極使用開放弦音，仿斑鳩琴的旋律連接，彈奏G大調音階。然後讓這些開放弦延長聲音，以產生一種難以形容的爽快氣氛。EXERCISE 2也是一單純地彈奏C大調音階的示範，除開放弦音外也加上了橫向移動。像這樣子，多聽聽鄉村或藍草音樂等其他樂風，並將其樂音韻味引用，也能引領自己的演奏能力升級。

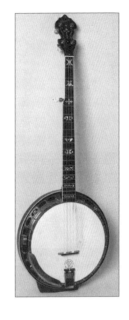

照片●斑鳩琴。有機會的話不想彈看看嗎？

EXERCISE 1 斑鳩琴風1

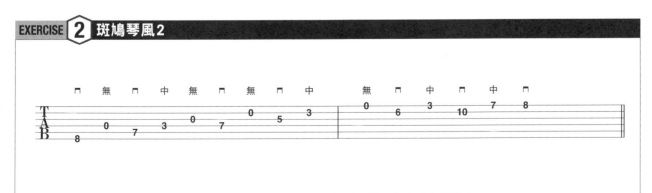

以弦移來彈奏G調自然大音階的句型。因為操作動作（彈奏順階音階的方式）不太像吉他，要記住這樣的運指會有點辛苦。

EXERCISE 2 斑鳩琴風2

儘量讓各音延伸來彈奏，就能做出斑鳩琴風的氣氛。右手的撥弦要按照指定的方法彈奏。

認識指彈（Finger Picking）名人

目的 積極去聆聽各樂手的作品
內化成自己演奏的Idea

Chet Atkins
『The Guitar Genius』

使用姆指彈片及指彈（Finger Picking），以鄉村為主，也包括了很多爵士／Rock Billy／藍調等豐富聲響的作品。引用感覺很棒的延申音並帶來非常好聽易懂的演奏，是筆者也很想要彈會的東西。令人印象深刻的是：他在某一部教學帶裡彈奏了自己以前的曲子後，說"我為什麼會做出這麼難的曲子呢"這件事。

Albert Lee
『Hiding』

在我還沒什麼知識概念時，正思考著"鄉村吉他到底要聽什麼好呢？"的時候，從友人處得知了這張專輯。這張專輯所收錄的「Country Boy」這首歌，是對於彈奏搖滾或金屬技巧派吉他為主的人也能帶來很多靈感的作品。務必要聽聽看！

Danny Gatton
『88 ELMIRA STREET』

這邊要介紹的是，有"世界上最偉大的無名吉他演奏家"這種讓人無言的名號的Danny Gatton的專輯。在各種樂風上都以指彈演奏，非常棒！而其最具魅力的，還是他對"藍調的狂熱"。請一面感受這個概念一面聆聽。

Brett Garsed
『BIG SKY』

能自在地操作使用Pick與中指、無名指（極少數時候也用小指？）的Hyper Picking撥弦，Brett Garsed的演奏特徵，就是能將"呼吸很長"的樂句以連奏（Legato）方式來彈出。想要在指彈中使用破音音色的人，請一定要聽聽看並參考本作品。在塞滿了各種Idea的同時，其樂曲也具有非常棒的獨特飄浮感。

Ron "Bumblefoot" Thal
『Abnormal』

最後要介紹的是，也曾在Guns N' Roses裡彈過琴的Ron "Bumblefoot" Thal，這張『專輯』裡非常值得一聽的是，有很棒的鄉村風演奏的「Guitar Still Suck」。不僅是指彈，也有使用點弦的演奏。其帶著自由風格的樂曲使他成為很有魅力的吉他手。

譯按：2011年出版的本書原文表示Ron正在Guns N' Roses中，但實際上Ron在2014已離開G'N'R。

R u l e
10

法則 11 做出原創樂句的法則

已經介紹過各種技巧派吉他演奏所需的技術要素了，
要如何去發揮，然後做出屬於自己的演奏呢？
這就是最後的目標了。
這邊要介紹的戰略
除了該如何創出自我個性的樂句之外，
還要研究許多發想的Idea。
務必把它當做一個跳板，繼續看下去。

做出原創樂句的法則

CD Track 70 示範演奏　CD Track 71 背景音樂

左手的難易度 L　右手的難易度 R

TG 找出 "技巧要素該怎麼使用？" 的課題曲

到目前為止所出現的都是有關奏法的課題曲，從這邊開始要進入這些彈奏法的應用篇。從法則1開始依序練到這裡後，該如何才能有效地運用它們呢？在此，筆者並沒有用到什麼華麗的聲響，僅是在與樂團一起演奏時，大家一面控制著曲子的張力一面嘗

試讓曲子更有趣而已。前奏、尾奏的節奏中加入 Pick 泛音，做出了些起伏。第 33 小節開始的旋律，要把吉他上的音量轉小，精準地控制 Gain 到恰如其份的程度並彈奏。

Check Point

☐ 學會彈奏特別的拍點或和弦感 ………………………… ▶ 做不到的話，前往P.116的戰略1

☐ 捨棄一成不變的音階使用習慣 ………………………… ▶ 做不到的話，前往P.117的戰略2

☐ 認同自由地彈奏是很重要的 …………………………… ▶ 做不到的話，前往P.118的戰略3

☐ 刻意設置概念（限制）並創作出樂曲 ………………… ▶ 做不到的話，前往P.119的戰略4

☐ 翻轉想法，讓Idea源源不絕 ………………………… ▶ 做不到的話，前往P.120的戰略5

▶ 全部都能完美地彈出來的話，前往P.121的法則12 !!

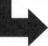

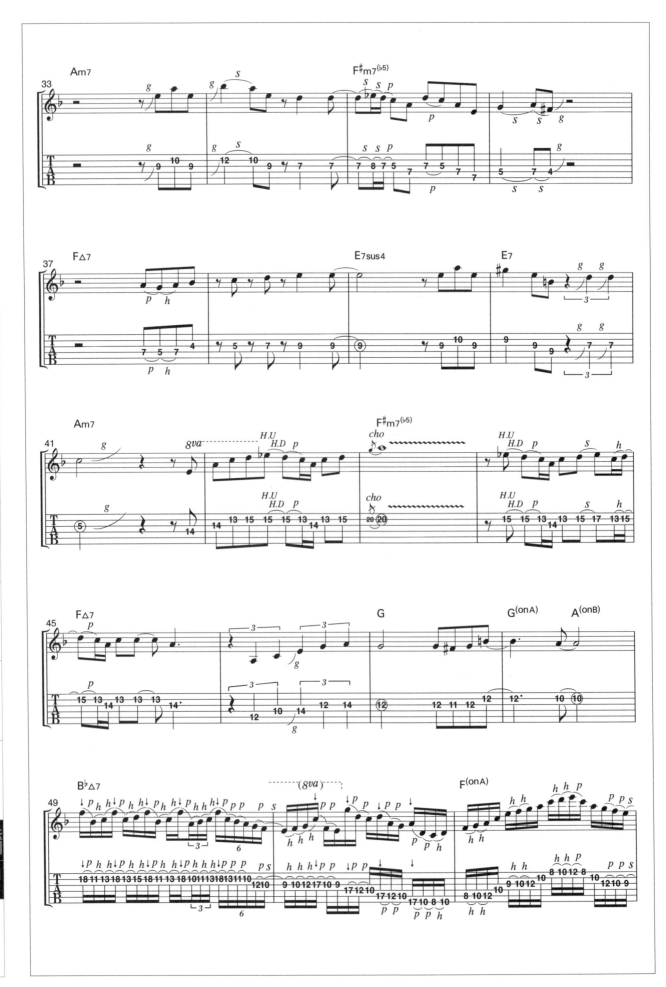

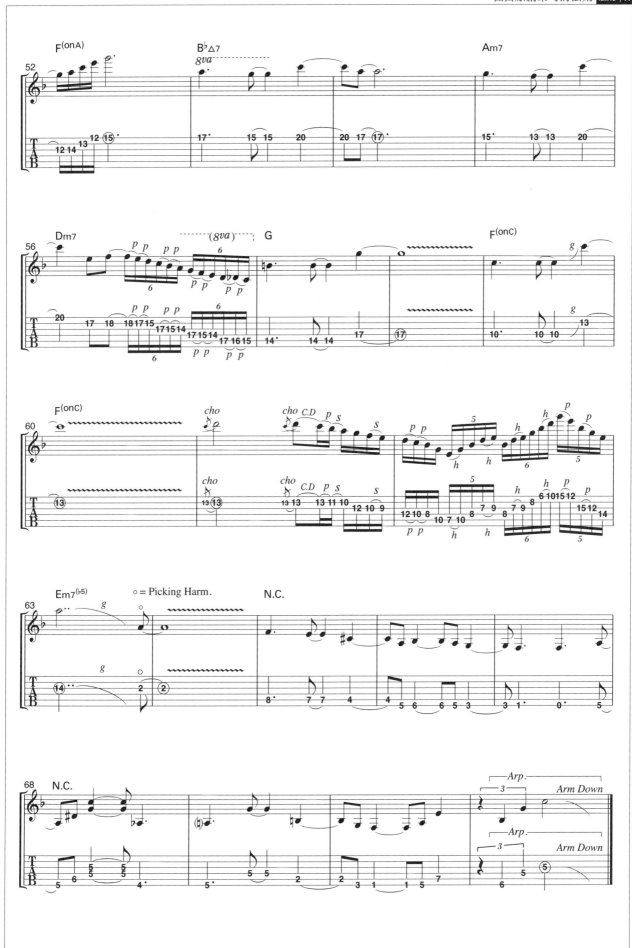

改變用音的拍點或和弦

對拍點及和聲下工夫

嘗試創作了樂句，但聽起來好像在哪聽過…又落入俗套了…這應是企圖創作原創樂句的人多少都曾有的煩惱。來看看如何突破這些盲點的戰略吧！

首先，第一點是，改變樂句的起拍拍點。【譜例1-b】是以【譜例1-a】做為基底，第一拍加入了修止符，將旋律往後偏移一拍的樂句。光是這樣就能有效地做出引人注目的樂音。【譜例1-c】則是將1-a旋律提前一拍，做出所謂"切分"的技法範例。除了這些簡單的移拍技巧之外，還有許多變更拍點的 Idea 可去嘗試，自己做看看吧！

第二點是，改變、重組背景伴奏和弦，來創造"原旋律新和聲"的手法。以【譜例2-a】

為基底，請看【譜例2-b】【譜例2-c】的示範。面對同旋律進行，和弦的連結可做怎樣的變化呢？【譜例2-b】是用包含原旋律音的另一和弦，來"代理"原和弦和聲。這是種重配、改組的概念。【譜例2-c】則是將2-a中的旋律音視為是代理和弦的延申音（Tension Note）來做的改編。

關於上述的和弦重配、改編概念，可經由學習樂理中的代理和弦部份，達到運用自如的境界。雖然，對技巧派吉他手而言，理論"似乎"是不必要學的（？）但為了做出多元的原創樂句，如果覺得對樂裡很沒輒的話，就務必要努力地去研究。

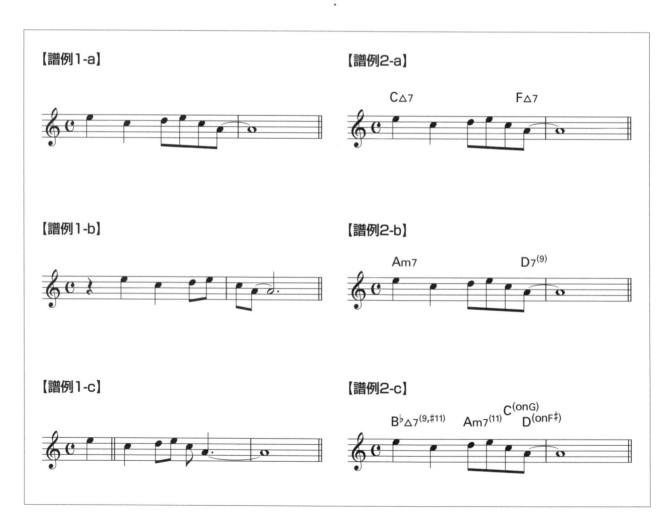

【譜例1-a】

【譜例2-a】

【譜例1-b】

【譜例2-b】

【譜例1-c】

【譜例2-c】

適切地運用調式音階（Mode Scale）

能用的音階有一大堆

跟重配、改編和弦一樣，變換使用的音階，對於打破慣性用音也非常地有效。來看看其中一例吧！

首先要記住的是，能與和弦搭配的音階不只有一個。很多人常會有如下的"慣性"思維，想說："因為和弦是 Am，所以只能用 A 小調五聲音階"。事實上並非如此。請看看【譜例 1】。介紹了 3 個能與 C7 和弦搭配的音階：米索利地安(Mixolydian)，利地安♭7 (Lydian ♭7)，Harmonic minor P5↓(讀作 Harmonic minor Perfect 5 th Below)。當然，若對音階不熟的話，可能會完全搞不清楚上述的概念從何而來（笑）。但，只要記得 C7 這個和弦是有很多音階可以使用其上的就好。

【譜例 2】是將 Am7 的使用音階，限定在僅用五聲音階類的範例。並非是 "Am 就只能用 A 小調五聲"，其實還能在其之上使用很多種五聲音階。E 小調五聲音有 Am7 的 9th 跟 11th 延申音，B 小調五聲音階包含了 Am7 的 9th、11th 跟 13th 延申音，都是 Am7 和弦能用的音階。

這些原都是需要 "了解" 音樂理論才能融會貫通，但如果光是 "背起來" 就能達到目的，強記這些規則也是 OK 的！

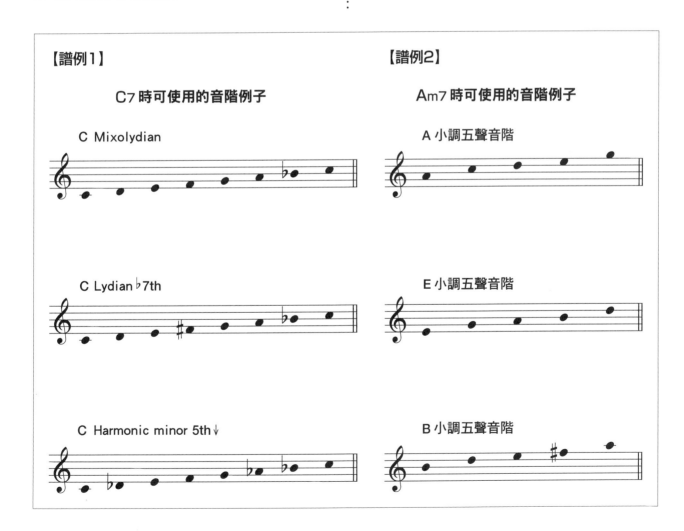

【譜例1】

C7 時可使用的音階例子

C Mixolydian

C Lydian ♭7th

C Harmonic minor 5th↓

【譜例2】

Am7 時可使用的音階例子

A 小調五聲音階

E 小調五聲音階

B 小調五聲音階

隨意地彈奏！

⊙ 找出由自由彈奏而生的感動

到目前為止，也曾在戰略中提及音樂理論了。思念一轉，在此將介紹的是"隨意的彈奏"的戰略。雖說是隨意，但是比較接近"隨自己的喜好去彈"這樣的意思。用"隨著喜好去彈"這種意象來創作樂句就是戰略 3 的目標。

所謂的依自己的喜好去彈，好像也不是什麼戰略哦（笑）！例如：彈了某一個音後，在決定要讓之後的用音是上或下行、怎樣才算是適切的彈奏…等概念前，用不同於以往的運指、句型的彈法去創作，也可說是讓感官印象更豐富的一種手段。不要被和弦或音階束縛，自由、隨性地去彈奏，就會產生連自己也嚇一跳的樂句喔【圖 1】！

接著，也來試試在設定好節奏的情況下，隨意地彈出用音的手法。【圖 2】是在拍中串接有 16 分音符的簡單節拍。以此為底，若能彈出節奏與律動 (Groove) 兼具的感覺，即便用音是隨興的，也會竄流出人意表的豐盛音樂性。當然不只是這些節拍可用來組成節奏，還有其他各式各樣的組合可能，得以產生無限的節奏延伸。

用類這種發想的方式做出讓人感動的樂句，得以打破自我老套慣性，正是我想讓你牢牢記住的戰略。

【圖1】

up?

down?

彈出起始音，決定之後要彈的是上或下行。

【圖2】

例① 　　例② 　　　例③ 　　　例④

固定節奏來彈旋律看看

戰略 設立概念

4

目 刻意設立概念
的 在這個限制中讓想法發酵

🔄 限制也能讓想法熟成

　　想要"無中生有創作出樂句"是很困難的，多少都會受聽過的音樂或吉他演奏的影響。為了跳脫上述的困境，催生全新的樂句，要來介紹幾個戰略給大家。

　　第 4 個戰略是刻意設立概念（限制）的手法。【譜例 a】"只是用普通的小調五聲音階"，藉由設立上述的概念（或限制）來發想 Idea 並延伸，就能做出不同凡響的樂句。來看看具體的運作是怎樣進行的吧！

　　【譜例 b】將剛才出現的五聲音階，設立"不能只用一弦兩音" 的運指限制。於是乎，將原來兩音一移弦動作轉為用"橫向移動"來進行。我們就會去考慮"運用滑

弦樂句"的發想 Idea。【譜例 c】則是使用"減去五聲音階中的某個音"的概念（或限制）。當然，聲響改變了，運指也得從而改變。但，就可能會因此而出現什麼有趣的東西也不一定。【譜例 d】的想法是：將五聲音階組成區塊化，一般都是用 4 拍 8 音（8 分音符）或 4 拍 16 音（16 分音符）來彈，但我們可以將其以一個區塊 4 分音符，用 3 連音、4 連音、5 連音，甚至是混搭起來彈。

　　如果在創作樂句時遇到瓶頸的話，可以像上述這樣發想，"設立限制"的條件，就能推翻自我制約，產生全新的想法。

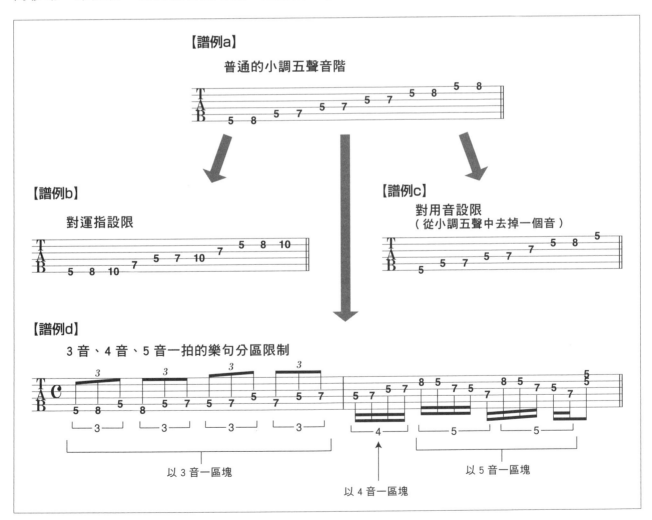

【譜例a】 普通的小調五聲音階

【譜例b】 對運指設限

【譜例c】 對用音設限（從小調五聲中去掉一個音）

【譜例d】 3 音、4 音、5 音一拍的樂句分區限制

以 3 音一區塊　　以 4 音一區塊　　以 5 音一區塊

別害怕轉變想法

目的 進行增強連奏能力的左手鍛鍊

🔄 克服觀念僵固這種恐怖的東西吧！

在最後，我要很唐突地介紹我的朋友：三戶先生以前教我的音階。當時筆者正拼命的在背音階，就算在聽音樂時也只會對其使用到的音階或和弦有興趣，一點也沒有用率直的態度去享受音樂。那時，正與我一起練習吉他的三戶，彈出了我從來沒聽過的音階。

這很引我注目，於是就問他這是什麼音階，他自信滿滿的說"是米多里安！"。詳細詢問後才知，原來，他是在指板上按出像寫了"米多（みと）"的文字形狀，所彈出來的東西【圖】。不用解釋了，米多里安的"米多（みと）"就是從三戶的名字來的（三戶的日語發音剛好為米多）！照寫字的感覺來彈，就能毫

不遲疑地彈出並記住上述音階了！

他當時的念頭搞不好只是想開玩笑而已，但筆者在聽聞之後，茅塞真可說是瞬間頓開（米多里安嚴格來說可能不是音階）。將音階以"全、全、半……"像唸咒語一樣地拼命去背，伴奏的和弦是如何如何所以是這個音…腦袋總是先一步一直思考著這種制約自己的東西，縱有想要自由彈奏的企圖，卻反而會被限制住。

這就是想法的轉換。不僅是用音的選擇，彈法、音色上的想法若能脫軌而行的話，就一定能生出新東西來。重要的是要以有趣的方式去發想，不要害怕改變。

米多里安音階是什麼？

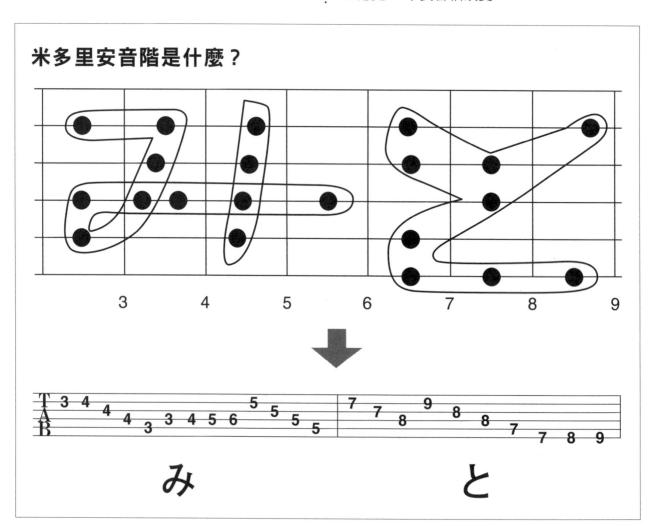

12 Rules & Strategies for Technical Guitar playing

法則
12
不讓技巧派吉他僅只是
技能展現的法則

技巧派吉他是什麼呢？
如果找不到這個終極問題的答案的話，
可能就僅只是往單純的炫技走向趨近然後宣告失敗收場，
要怎樣才能將至今學到技巧全面向地傳達深植到人們的心中呢？
最後要介紹的就是這個秘訣。

不讓技巧派吉他僅只是技能展現的法則

CD Track 72 示範演奏	CD Track 73 背景音樂	左手的難易度 (L) ◀◀◀◀	右手的難易度 (R) ◀◀◀◀

TG 將必要的技巧演奏全部塞進去的終極課題曲

最後，是將節奏全面性地注入全書技巧的課提曲。使用了目前為止出現過的所有彈奏法，請用硬派 (Heavy) 的感覺來演奏。中間，會出現法則 11 也出現過的，邊操控音量邊彈奏的 "Volume 彈奏法"。請參考 CD 音源中的示範並彈看看。

不被技能設限雖然很困難，重點還是在：要鮮明地彈出理想的演奏，以及在作曲或編曲的過程中加入必要的技巧。與其汲汲於想做技巧面的炫耀，遠不如把所想傳達的音樂性置於優先來得重要。

Rule
12

Check Point

☐ 已經學到了技巧派吉他的精髓 ………………………………………………… ➡ 做不到的話，前往P.126的最終戰略

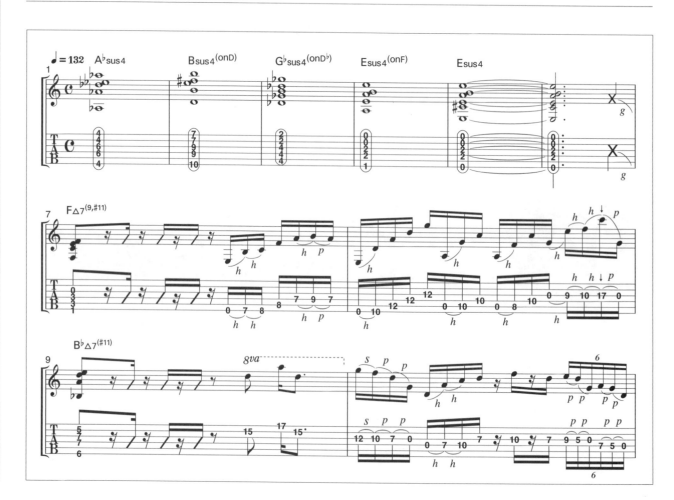

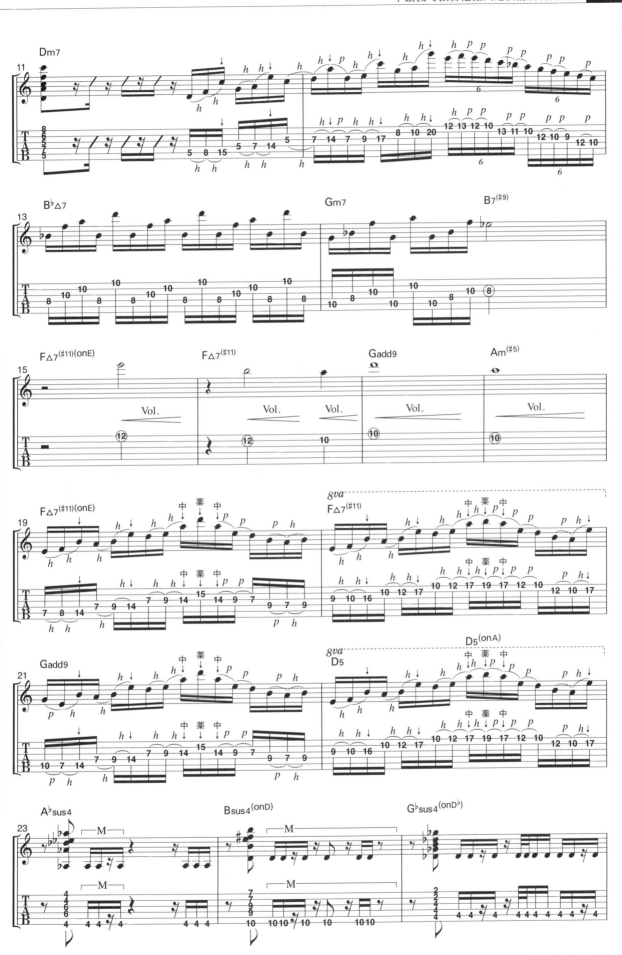

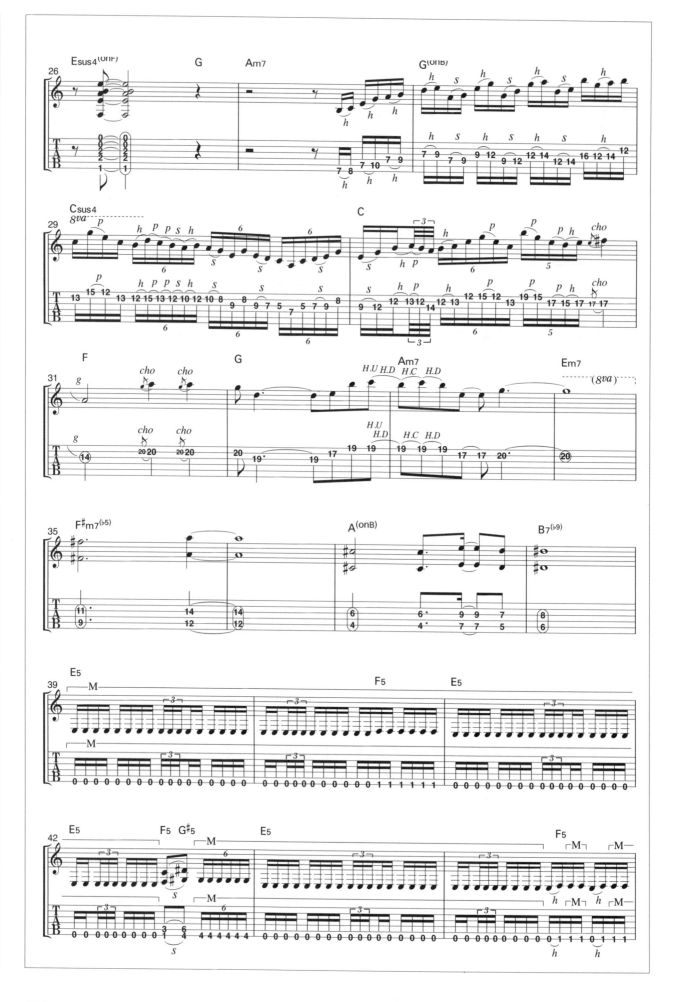

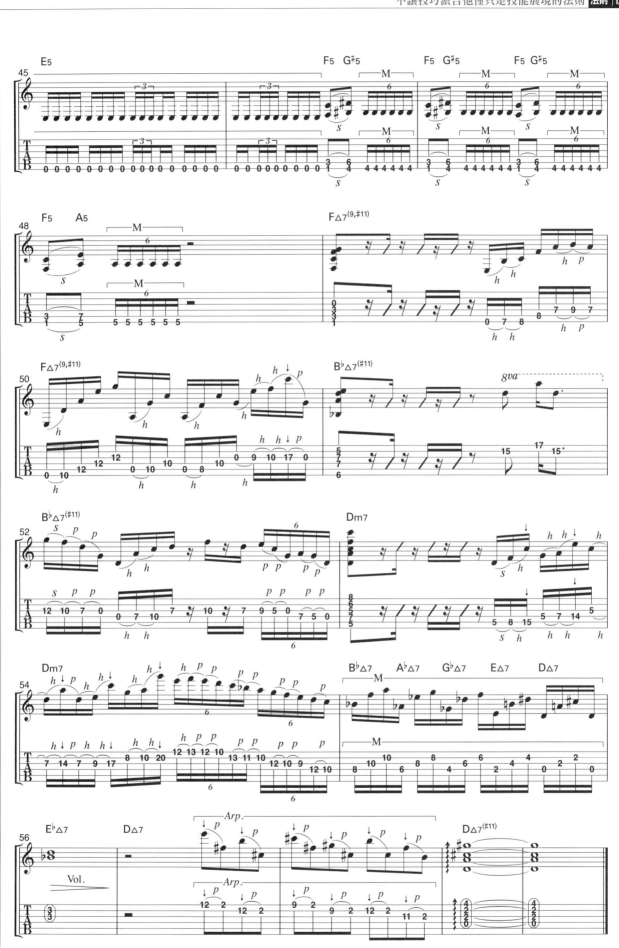

認識技巧派吉他的精髓

最終戰略

> **目的** 學習技巧派吉他彈奏上最重要的東西

持續地彈奏自己想彈、覺得好玩的東西最最重要

這個戰略的主題大到有點難以統整，要以結果論斷的話，我覺得，技巧派演奏也要做到"兼具音樂性"才可以。

所以說，在作曲或編曲的時候，技術或音樂知識固然是不可或缺的東西，但該也有與這些東西無關，就能更簡單地解決問題的方法。那就是"必須先架構出理想中的音樂的意象，再拿起吉他去編、作曲"。

就算不懂音樂理論，依照自己喜歡聽、想彈的內容去營造意象來作曲，並不是不可以的事。或許每個人的立論不同，各有自己所屬意的最簡潔、自然的音階或和弦選用方法。只要能堅持音樂意象優先的初衷，確實地去產出自己的樂音，就是件好事。

反過來說，也有很多亟具魅力的技巧派吉他手是將音樂性放在一旁的。有將彈奏比做運動，練習超級快的彈奏、把拍速調快挑戰金氏世界紀錄；或追求將八指點弦當做家常便飯、用好幾個琴頸的吉他、左右手同時演奏…等，表演性超強的吉他手，實在是族繁不及備載。會有像這樣，非得死命追求建立自我風格的技巧派吉他手產生，究其原由，毫無疑問地，也是因為技巧派吉他確然有其無限的魅力之處。

筆者也非常喜歡這類的吉他手，也想彈的跟他們一樣，於是乎一想到他們的帥樣就去做練習。對於這種搞不清楚究竟怎麼彈出來，魔術一般的演奏，及極為驚人的快速彈奏非常地著魔。但別忘，在深入研究之餘、自己也能快樂地演奏並持續下去，才會是讓自己願努力不輟的動力所在。

至於，該往哪個方向走都不一定是正確答案。就請找到能讓自己最樂在其中的風格並勇往直前吧！

作者介紹

中村天佑
Tenyu Nakamura

Nakamura Tenyu● 洗足學園音樂大學畢業。在學時間，於第35、36回山野BIG BAND JAZZ CONTEST中，以國立音樂大學的『NEW TIDE JAZZ ORCHESTRA』成員身份出場。連續2次獲得大會最優秀獎。第26回淺草JAZZ大賽樂團組第一名。從速彈或點弦，經濟撥弦，掃弦等所有的技巧派技法，一直到將爵士的連結 (Approach) 精熟演奏，都不成問題。是個全方位、具各曲風演奏力的吉他手，也受到國外的注意。除參與今井麻美的演唱會樂手／錄音外，也在貝斯手宮下智所主持的，完全職業養成的音樂學校「Happy Go Lucky」中教授課程。

Recording Credit

樂曲製作／吉他／編曲：中村天佑
貝斯／製作顧問：宮下智
爵士鼓／程式／錄音工程師：鈴木達也
貝斯 (練習範例部份)：池尻晴乃介

電吉他學習地圖

更多新書資訊及試聽試閱
請上典絃官網
www.overtop-music.com

[節奏吉他] 低調穩重派

節奏吉他完全解析
NT$.420

金屬節奏吉他聖經
NT$.660

↓ 配合

和絃進行
活用與演奏
秘笈

NT$.360

基礎練功房

搖滾吉他超入門
NT$.360

狂戀瘋琴
NT$.660

↓ 配合

365日的
電吉他練習計畫
NT$.500

吉他哈農
NT$.380

[主奏吉他] 一枝獨秀派

金屬主奏吉他聖經
NT$.660

超絕吉他手養成手冊
NT$.500

↓ 配合

自由自在地
彈奏吉他的
大調音階

NT$.420

金屬吉他技巧聖經
NT$.380

吉他奏法大圖鑑
NT$.380

高手先修班

特立獨行風格派

憂鬱琴結

優遇琴人
NT$.420

39歲開始彈的
正統藍調吉他
NT$.480

鋼鐵琴人

超絕吉他地獄訓練所
速彈入門
NT$.480

超絕吉他地獄訓練所
叛逆入伍篇
NT$.500

浪漫琴懷

爵士琴緣
NT$.420

新古典金屬吉他
奏法解析大全
NT$.560

超絕吉他地獄訓練所
暴走的古典名曲篇
NT$.360

超絕吉他地獄訓練所
NT$.500

超時代
樂團訓練所

NT$.560

配合

通盤了解

融會貫通

獨奏吉他
NT$.660

通琴達理
NT$.620

配合 →

集中意識！60天
吉他技巧訓練計畫
NT$.500

60天
吉他循環練習
NT$.480

濃縮成2小節
吉他運指革命訓練
NT$.360

用藍調來學會
頂尖的音樂工程
NT$.480

飆風快手

吉他速彈入門
NT$.500

為何速彈
總是彈不快
NT$.480

配合

吉他五聲音階
秘笈
NT$.420

吉他音階運用法
NT$.480

用5聲音階就能彈奏
Jazz / Fusion Guitar
NT$.480

以4小節為單位增添
爵士樂句豐富內涵的書
NT$.480

＊實際價格依書本上所標示售價為主

Guitar magazine

［吉他雜誌］

用12個法則與戰略
成為技巧派吉他手

作者／演奏　中村天佑
翻譯　梁家維

發行人／總編輯／校訂　簡彙杰
美術　朱翊儀
行政　李珮恒

發行所：典絃音樂文化國際事業有限公司
　　　　www.overtop-music.com
　電話：+886-2-2624-2316
　傳真：+886-2-2809-1078
　E-Mail：office@overtop-music.com
　聯絡地址：新北市淡水區民族路10-3號6樓
　登記地址：台北市金門街1-2號1樓
　登記證：北市建商字第428927號

ISBN：978-986-6581-670
定價：NT$ 480元
●掛號郵資：NT$ 40元 / 每本
郵政劃撥：19471814　戶名：典絃音樂文化國際事業有限公司
出版日期：2016年11月 初版
印刷工程：國宣印刷有限公司

 典絃音樂文化國際事業有限公司　　**RittorMusic**